LA ROULETTE

ET

LE TRENTE-ET-QUARANTE

LA ROULETTE

ET LE

TRENTE-ET-QUARANTE

OU LE

VRAI SYSTÈME

DES JEUX DE HASARD

PAR

CHARLES DE BIRAGUE

PARIS

CHAUMEROT, LIBRAIRE AU PALAIS-ROYAL

GALERIE D'ORLÉANS, 4

—

1862

AVANT-PROPOS.

Le culte des intérêts matériels a remplacé celui de ces belles idoles qu'on appelait la Gloire et la Liberté.

La politique des intérêts a tout à fait triomphé de la politique des passions [1], même des plus nobles passions.

Le peuple ne s'exalte plus pour une idée : une hausse ou une baisse dans le prix des loyers, un centime de plus ou de moins dans la taxe du pain, voilà ce qui le rend satisfait ou mécontent.

[1] Que la politique des intérêts légitimes reste victorieuse de ce qui demeure encore de la politique des passions. (*Adresse du Sénat*, 1862.)

Comme si la France n'était pas assez riche pour payer sa gloire, une guerre ne paraît légitime qu'à la condition d'être profitable : l'expédition à jamais mémorable de Crimée n'est pas encore absoute de l'accusation de stérilité, et l'annexion de deux provinces a paru un dédommagement à peine suffisant des dépenses causées par la glorieuse campagne d'Italie.

La République des lettres, plus ambitieuse de richesses que de gloire, ressemble à une compagnie de marchands : les œuvres de l'esprit sont devenues matières à traités de commerce, comme les houilles et les cotonnades ; et tandis que les barrières des douanes s'ouvrent pour le libre-échange, les gens de lettres sollicitent de toutes parts priviléges, réserves et droits protecteurs.

L'argent, le profit, voilà le but de tous

nos efforts, l'unique pensée de nos veilles et le rêve de nos nuits.

Comme nous n'avons qu'un but, gagner de l'argent, nous n'avons non plus qu'un désir, en gagner vite et beaucoup.

Un jour, dans un fier et habile discours, l'Empereur s'est qualifié du nom de parvenu comme d'un titre nouveau [1].

Personne ne voudrait accepter le titre pris franchement par le Souverain, et pourtant l'ambition de parvenir a bouleversé tous les cœurs et troublé tous les esprits.

[1] Quand, en face de la vieille Europe, on est porté par la force d'un nouveau principe à la hauteur des anciennes dynasties, ce n'est pas en vieillissant son blason et en cherchant à s'introduire à tout prix dans la famille des rois qu'on se fait accepter. C'est bien plutôt en se souvenant toujours de son origine, en conservant son caractère propre et en prenant franchement vis-à-vis de l'Europe la position de parvenu, titre glorieux lorsqu'on parvient par le libre suffrage d'un grand peuple. (*Moniteur* du 23 janvier 1853.)

Chacun veut arriver, coûte que coûte. La nation tout entière est entraînée, comme dans un irrésistible tourbillon, par les désirs les plus insensés et par les plus folles convoitises. Le succès des uns enhardit les autres, et tous les degrés de l'échelle de la Fortune, dont la tête couronnée occupe le plus élevé, sont assiégés par une foule aussi haletante qu'une meute accourue pour la curée.

Les plus hardis et les plus forts se jettent résolûment dans la mêlée, et mettent en œuvre pour parvenir toutes les facultés dont la nature les a doués, sans se soucier des périls de la lutte, ni des sacrifices d'honneur, d'amour-propre et de considération publique que la victoire leur coûtera.

Les plus faibles, les plus pressés et ceux qui sont peu courageux à la peine de-

mandent aux hasards des spéculations les ressources qu'il leur paraît trop long et trop pénible d'acquérir par le travail.

Ce dérèglement des ambitions et cet amour immodéré de l'argent devaient développer le goût des jeux de hasard. Quel est en effet le commerce, quelle est l'industrie, quels sont les emplois qui peuvent enrichir aussi vite et aussi facilement que ces jeux paraissent devoir le faire? Aussi la fureur du jeu n'a-t-elle plus de bornes; malgré la loi et la surveillance de l'autorité, elle fait des ravages épouvantables. Les journaux ne suffiraient point à raconter les catastrophes dont elle est la cause, si les victimes ne se dérobaient pas à la curiosité publique avec autant de soin que si elles avaient à rougir d'un vice honteux.

Au fait, elles ne font que se rendre jus-

tice : car c'est une faiblesse indigne, si ce n'est une lâcheté, que de livrer au hasard sa propre existence et souvent celle des siens.

Les jeux d'argent et de pur hasard sont, il est vrai, interdits en France; mais, outre que la loi ne peut pas y être partout et toujours rigoureusement appliquée, elle devient presque illusoire si de l'autre côté de la frontière, à quelques heures de Paris, vingt maisons de jeu nous ouvrent leurs portes.

C'est par millions de francs qu'il faut compter les sommes que nos compatriotes vont perdre dans ces maisons de jeu.

Aujourd'hui que l'instruction rationnelle veut se substituer à toute instruction religieuse et morale, il serait au moins

superflu de prêcher, au nom de la morale, contre la fureur du jeu ; il vaudrait autant prêcher contre l'amour de l'argent, peine très-inutile !

L'instruction rationnelle ne fait point de distinction entre le bien et le mal proprement dits : elle ne reconnaît que ce qui est utile ou nuisible, et le vice et la vertu auront plus tard leur place et leur définition dans le système métrique.

Les pères de famille ne se mettent plus en peine de prêcher la morale à leurs enfants ; ils se contentent de suivre les préceptes de l'instruction rationnelle ; et si, par exemple, leurs fils paraissent enclins au libertinage, ils les conduisent dans les hôpitaux où l'on traite ces horribles maladies qui abâtardissent et déciment la population : « Voilà les fruits du libertinage, disent-ils ; mettez-vous sur vos gar-

des, ou vous compromettrez votre santé et ruinerez votre constitution. »

Telle est l'instruction rationnelle.

Nous ne ferons pas non plus de morale aux joueurs : nous n'en corrigerions aucun. Mais, en les introduisant dans les maisons de jeu, qui portent aussi le nom d'hôpitaux (kursaal ou kurhaüs), nous leur dirons : « Voilà le vrai système des jeux de hasard, ici vous ne pouvez que perdre votre temps et votre argent. »

Paris, mars 1862.

LA ROULETTE

ET

LE TRENTE-ET-QUARANTE

CHAPITRE I.

ORIGINE DES JEUX DE HASARD.

Avant d'avoir mangé du fruit de l'arbre de la science du bien et du mal, Adam et Ève se livraient aux jeux innocents; les Chérubins les surprirent maintes fois à tirer à la courte-paille et à jouer au doigt mouillé.

C'était alors l'enfance des jeux de hasard,

et aujourd'hui la courte-paille et le doigt mouillé sont les jeux de l'enfance.

Ève s'étant laissé séduire par le démon, le père et la mère de tous les hommes furent chassés du Paradis.

La curiosité de la première femme ayant été la cause de la malédiction de toute sa race, il était juste qu'elle ressentît la première les effets de la colère de Dieu. Avec la connaissance du bien et du mal, le doute pénétra dans son esprit, et elle soupçonna Adam de ne plus l'aimer. Incorrigible curieuse, elle oublia le Paradis perdu, et, se laissant encore tenter par le démon, elle se pencha vers la terre, cueillit une marguerite et l'effeuilla......

Telle est l'origine de ce charmant jeu de hasard, le troisième par la date de son invention, et le premier par la faveur que lui accordent toutes les filles d'Ève. Véritable jeu d'amour et de hasard, il n'a jamais causé de catastrophe, et ses plus fortes émotions ressemblent à des tempêtes dans un verre d'eau, ou, en d'autres termes, aux mouvements de la passion dans un cœur de quinze ans.

L'invention et le perfectionnement des jeux ne s'arrêtèrent pas sur ce chemin semé de fleurs. L'homme, excité par les inquiétudes de son esprit et par les mauvaises passions de son âme, marchait à grands pas à la découverte. Le goût de la surprise, la re-

cherche des distractions, l'envie, la cupidité et la jalousie lui servaient de guides. C'est sous l'influence de l'envie et de la jalousie, ces fruits empoisonnés de l'égoïsme et de l'orgueil, qu'il imagina le sytème des loteries.

Le jour où l'un des fils de l'homme a dit : *Ce chien est à moi*[1]; et un autre : *C'est là ma place au soleil*[2], la propriété fût constituée. Lorsque le premier chef de famille mourut, ses enfants se disputèrent son héritage ; chacun voulait en avoir la plus forte et la meilleure part, et ils allaient en venir aux mains, quand l'aîné dit à ses frères : « Partageons l'héritage de notre père en autant de lots qu'il a laissé d'enfants ; et pour qu'il n'y

(1-2) Pascal.

ait ni envieux ni jaloux parmi nous, nous tirerons les lots au sort. »

On pourrait fixer à l'an 2500 du monde la date de la première loterie. Voici, en effet, ce qui est écrit dans le quatrième livre de Moïse, au chapitre XXXVI et dernier :

« 1. Or les chefs des pères de la famille des enfants de Galaad, fils de Makir, fils de Manassé, d'entre la famille des enfants de Joseph, s'approchèrent, et parlèrent devant Moïse, et devant les principaux qui étaient les chefs des pères des enfants d'Israël,

« 2. Et dirent : L'Éternel a commandé à mon seigneur de donner aux enfants d'Israël le pays en héritage *par sort;* et mon seigneur a reçu commandement de l'Éternel de donner

l'héritage de Tselophcad, notre père, à ses filles.

« 3. Si elles sont mariées à quelqu'un des enfants des autres tribus d'Israël, leur héritage sera ôté de l'héritage de nos pères, et sera ajouté à l'héritage de la tribu de laquelle elles seront; ainsi il sera ôté de l'héritage *qui nous est échu par le sort.* »

Quels beaux progrès l'esprit humain a faits depuis la loterie d'Israël jusqu'à celle du lingot d'or!

Après plus de trois mille ans, c'est encore l'usage de tirer au sort les parts d'héritages; le Code civil prescrit de diviser les biens à partager en autant de lots égaux qu'il y a d'héritiers copartageants, et de procéder en-

suite au tirage de ces lots. Ainsi les auteurs du Code civil n'ont été que les plagiaires de Moïse et les compilateurs d'un livre écrit quinze cents ans avant l'ère chrétienne. Les modernes n'ont droit à un brevet d'invention que pour l'établissement de la conscription, cette triste et déloyale loterie où le sort n'est implacable que pour le pauvre: tandis qu'il frappe celui-ci de l'impôt de son sang, il ne lève sur le riche qu'un tribut d'argent. Dans ce nouveau jeu de hasard le sort a des accommodements avec le riche; il se laisse corriger à beaux deniers comptants.

Un millier d'années avant la venue du Christ, l'appel au sort reparaît sur le tapis (ce n'est pas encore le tapis vert).

Qui le croirait! le sage Salomon, l'auteur du célèbre jugement qui porte son nom, fait décider par le sort les procès et les partages entre les puissants. Il est dit au chapitre XVIII du livre des Proverbes, versets 17 et 18 :

« Celui qui plaide le premier est juste; mais sa partie vient et examine le tout.

« Le sort fait cesser les procès, et fait les partages entre les puissants. »

Il est évident qu'il ne s'agit ici que des procès et des partages où les droits des plaideurs étaient si justement égaux, que les plateaux de la balance ne penchaient ni d'un côté ni de l'autre. Dans un cas semblable, les parties, de l'avis du juge et de leur plein gré, s'en remettaient à la décision du sort.

Si les loteries ont fait des progrès, la Justice en a fait aussi. Bien que ses arrêts semblent quelquefois dictés par le hasard, et étonnent le public autant que les coups les plus imprévus du sort, il est avéré qu'elle tient à la main une balance et non pas un cornet à dés. Et pourtant elle ne reste jamais court, et jamais non plus elle ne se trompe qu'en première instance.

Est-elle devenue plus clairvoyante ou plus présomptueuse? C'est une question à résoudre. La perplexité, l'indécision, le doute même est banni de son sanctuaire, et plutôt que d'avouer son insuffisance et d'appeler les dés à son aide, elle absoudrait un assassin ou condamnerait à mort un innocent.

Les hommes qui font l'office de juges savent toujours, et dans tous les cas, discerner le vrai du faux, le juste de l'injuste, et l'innocent du coupable.

O hommes, plus vains que l'auteur du livre de la Sagesse, vous êtes devenus infaillibles!

De tout ce qui précède il résulte clairement que divers jeux de hasard, et entre autres les loteries, étaient connus dès les premiers âges du monde.

Salomon paraît être l'inventeur des dés, Moïse a institué les premières loteries, et c'est de leur mère elle-même que les filles d'Ève ont appris à consulter le hasard en effeuillant des marguerites.

Ainsi l'homme a commencé à jouer en même temps qu'à aimer, et l'on peut dire qu'il est enclin à la passion du jeu aussi naturellement qu'à celle de l'amour.

Il y a même plus de joueurs que d'amoureux, car l'amour n'a guère qu'une saison, et le goût du jeu est de tous les âges.

L'Enfant sait à peine prononcer quelques mots, que déjà il connaît le langage du croupier ; le goût de la surprise et le désir du gain le lui ont appris : « Devine ! *Pair ou non ? Pair ou impair ?* » Voilà comment il interpelle son camarade, quand *le jeu est fait*, c'est-à-dire quand il a caché dans ses petites mains des billes ou des dragées.

Le loto, ce jeu de hasard si dédaigné par

les jeunes gens, est le premier livre d'arithmétique de l'enfance.

Le jeu, l'amour et l'ambition sont les passions dominantes du jeune homme et de l'homme fait. Il y a place pour les trois dans les cœurs virils.

Lorsque la vieillesse arrive, et que les illusions de l'amour et de l'ambition s'en vont, le jeu reste. Il est l'ami et le consolateur du Vieillard, auquel on ne peut refuser de faire sa partie sans le priver de son plus doux plaisir et lui causer un véritable chagrin. Si, au contraire, cette partie est acceptée et que le sort lui donne beau jeu, tout de suite ses yeux presque éteints brillent d'un juvé-

nile éclat, et sa voix cassée retrouve des accents vainqueurs pour annoncer sa victoire et la défaite de son adversaire.

Dans son triomphe, il ne pense plus à la Mort, et si la cruelle venait alors frapper à sa porte, il lui crierait : « Arrière ! je n'ai pas peur, je suis *gardé*.... Atout ! atout ! atout ! »

Le goût de l'homme, à tous les âges, pour les jeux de hasard est expliqué de la manière suivante par Montesquieu [1] : « Cette disposition de l'âme, qui la porte toujours vers différents objets, fait qu'elle goûte tous les plaisirs qui viennent de la surprise : sentiment qui plaît à l'âme par le spectacle et par

[1] *Essai sur le Goût.*

la promptitude de l'action ; car elle aperçoit ou sent une chose qu'elle n'attend pas, ou d'une manière qu'elle n'attendait pas.

« Une chose peut nous surprendre comme merveilleuse, mais aussi comme nouvelle, et encore comme inattendue ; et, dans ces derniers cas, le sentiment principal se lie à un sentiment accessoire, fondé sur ce que la chose est nouvelle ou inattendue.

« C'est par là que les jeux de hasard nous piquent : ils nous font voir une suite continuelle d'événements non attendus ; c'est par là que les jeux de société nous plaisent : ils sont encore une suite d'événements imprévus, qui ont pour cause l'adresse jointe au hasard. »

Si les joueurs l'emportent en nombre sur les amoureux, il faut reconnaître que le jeu a encore une autre supériorité sur l'amour.

Tandis que les amours pures sont, dans une proportion incalculable, plus rares que les amours charnelles, les jeux de hasard qui n'ont pour objet que le plaisir et la distraction ont infiniment plus de partisans que les jeux dont le gain est l'unique but.

La recherche des plaisirs de la surprise a le plus contribué à multiplier les jeux de hasard; le désir du gain les a perfectionnés.

Ils commencent à la courte-paille, ils finissent à la Roulette et au Trente-et-quarante.

Ces deux derniers jeux, les seuls dont il

sera question dans la suite de ce livre, sont des jeux d'argent et de pur hasard.

Ce sont bien des jeux d'argent, car par eux-mêmes ils ne sont pas plus divertissants que les jeux de dés ou de *pile-ou-face;* et il vaudrait autant jouer à la *bataille* que de *tailler* ou de faire tourner la bille simplement pour amener rouge ou noir. Ce sont bien aussi des jeux de pur hasard, car tous les *coups de banque*, soit à la Roulette, soit au Trente-et-quarante, sont en parfaite harmonie avec le vrai Système des jeux de hasard.

A ce double titre de jeux d'argent et de pur hasard, ils ont été supprimés et rigoureusement interdits en France, où le souvenir des désastres qu'ils ont causés, de la perturbation et de la défiance qu'ils jetaient dans

les affaires, et de la démoralisation qu'ils répandaient dans toutes les classes de la société n'est pas encore perdu.

L'homme ne sait jouir de rien avec modération ; il a abusé du jeu comme de l'amour, et ce qui ne devait être qu'un objet de récréation et de délassement est devenu une cause de ruine, de honte et de désespoir.

De même que l'amour, cette source de suprêmes félicités, peut devenir, par ses erreurs, par ses faiblesses et par ses déréglements, la plus malheureuse passion de l'homme, de même qu'il n'y a point de lâchetés, point de trahisons, point de crimes dont il ne nous rende capables, de même la passion du jeu sans règle et sans frein peut

avoir sur l'homme la plus fatale influence. N'est-il pas vrai que les *jeux innocents* ne sont eux-mêmes que trop souvent les complices des amours coupables?

Le législateur qui, pour prévenir les abus de l'amour, a établi des peines contre l'adultère, a donc sagement fait de se montrer sévère pour les jeux réputés les plus dangereux. Placés sous le coup de la loi, la Roulette et le Trente-et-quarante ont émigré et se sont réfugiés de l'autre côté du Rhin.

Hélas! les jeux prohibés ont émigré seuls, et les amours défendues sont restées....

Arrêtons-nous ici : l'ennuyeuse et inutile Morale montre le bout de l'oreille, et il est convenu que c'est la Raison qui doit parler.

CHAPITRE II.

LES MAISONS DE JEU.

L'Allemagne a donné l'hospitalité aux proscrits; elle a aujourd'hui le monopole des jeux défendus en France.

Quand on passe le Rhin à la hauteur de Kelh, on entre dans la Forêt-Noire. Voyageurs et touristes, tenez-vous sur vos gardes : voilà un nom de sinistre augure.

Pauvre forêt de Bondy si calomniée, vous étiez une forêt vierge par comparaison à cette

Forêt-Noire, où tant de voyageurs sont détroussés ! Les hôtes dangereux de la forêt de Bondy choisissaient pour repaires les lieux les plus déserts et les plus inabordables ; les hôtes cent fois plus à craindre de la Forêt-Noire ont élu domicile en plein soleil, et ils ont dressé leur embuscade dans la vallée la plus riante et la plus pittoresque de toute l'Allemagne ; il fallait franchir mille obstacles pour parvenir à la demeure des premiers, les abords de la Maison de conversation qu'habitent les autres sont doux et faciles : le parfum des fleurs, le bruit des eaux jaillissantes, les accords de la musique, tout vous y attire. S'il restait aux voyageurs quelque inquiétude en approchant de cette maison, qu'un art perfide a transformée en

palais, la vue des gardes du Prince, placés à l'entrée pour rassurer les timides, la ferait bientôt cesser.

Qui pourrait se croire chez Mandrin ou chez Cartouche dans ce somptueux édifice, dont un bon gendarme vous ouvre la porte?

Aussi ne faut-il pas prendre à la lettre cette comparaison entre une caverne de voleurs et une maison de jeu. Dans celle-là, on vous demandait la bourse ou la vie; dans celle-ci, vous laissez votre bourse sans qu'on vous la demande, et, loin qu'on songe à attenter à votre vie, chacun vous souhaite bon voyage et prompt retour.

Là vous cédiez à la violence; ici vous succombez à la tentation. Les procédés sont

différents, les résultats sont les mêmes : le vol et l'assassinat dans la forêt de Bondy, la ruine et le suicide dans la Forêt-Noire.

Mais, à l'honneur de la forêt de Bondy, on peut dire que le nombre des assassinats commis à l'ombre de ses bois est très-insignifiant, comparé à celui des suicides dont le jeu a été la cause, et que les sacs de mille francs volés sur les grand'routes sont plus rares que les millions perdus sur les tapis verts.

C'est à une courte distance du Rhin, sur la lisière de la Forêt-Noire, que le voyageur rencontre le premier de ces lieux, qu'on peut justement appeler de perdition : c'est Bade. Bade serait un paradis terrestre sans l'affreux tripot qui le déshonore ; c'est comme un beau visage sali par une tache de boue.

Avec ses eaux, ses bois, ses montagnes, ses ruines, ses grottes et ses souterrains; avec ses jolies villas, ses gais moulins et ses scieries laborieuses; avec son frais poisson et son gibier abondant; avec ses vins du Rhin, ses chevaux rapides et ses femmes aux cheveux blonds et aux yeux bleus, il ne manque rien à cette ville pour être le plus délicieux séjour de la terre; il ne lui manque rien : elle ne pèche au contraire que par le superflu, et ce superflu, c'est la Roulette et le Trente-et-quarante.

Comment jouir en paix de tous les agréments d'un si charmant séjour, quand partout résonne la voix fatidique des croupiers, qui sans cesse répètent : *Messieurs, faites votre jeu; Messieurs, le jeu est fait, rien ne va*

plus. — A la promenade, à table, au lit même, partout enfin vous êtes poursuivi par les échos bruyants du tapis vert : Rouge gagne et couleur ! Noir, impair et manque !

Les vieux joueurs disent qu'ils reconnaissent à Bade le personnel des anciens jeux de Paris; c'est fort possible, car ce devaient être des gens d'expérience ceux qui ont choisi cette ville pour y établir une maison de jeu. Les avantages de sa situation aux portes de la France et sur la voie principale de communication entre la France et l'Allemagne, et tous les charmes de la nature qui s'y trouvent réunis, désignaient Bade pour devenir le siége d'une grande exploitation des faiblesses humaines.

Les chefs de l'entreprise connaissent si bien les avantages exceptionnels que leur assure la position de Bade, qu'ils ne craignent point d'imposer aux joueurs des conditions plus onéreuses que celles des autres maisons de jeu de l'Allemagne. A la Roulette, par exemple, grâce aux deux zéros, les croupiers ramassent *tous les dix-neuf coups* la moitié des mises placées sur la couleur du zéro qui vient de sortir [1], plus toutes les mises placées sur la couleur opposée.

Cet impôt, ou droit de banque, comme il

(1) Le joueur peut, à son choix, partager sa mise avec la banque, ou recommencer le coup, avec la chance de sauver simplement sa mise, s'il gagne, et le risque de la perdre tout entière, si c'est la couleur opposée qui sort.

plaira de l'appeler, est régulier, convenu, conforme au règlement, et perçu sous la surveillance du commissaire grand-ducal; et il se trouve des joueurs assez simples, ou assez ignorants en arithmétique, ou assez confiants dans leur bonne étoile, pour lutter avec des chances aussi inégales, et risquer leur argent sur le tapis vert de la Roulette!

Ce n'est pas pour ces joueurs que nous écrivons : ceux-là sont trop arriérés ou trop incorrigibles pour jamais nous comprendre.

Messieurs de Bade ressemblent à ces marchands en vogue, chez lesquels le public va pour ainsi dire forcément, et qui s'inquiètent peu de faire subir aux prix de leurs marchandises le même rabais que leurs confrères;

ils comptent sur la routine et sur la paresse du public, qui, tout en payant plus cher et en étant plus mal servi, continue d'aller au même endroit.

L'habitude de porter son argent à Bade est bien prise, puisqu'elle résiste à l'*innocence* de ses eaux thermales et à l'inégalité scandaleuse des chances du jeu.

Tout l'opposé de Bade, c'est Wildungen. Tandis que Bade est l'enfant gâté de la nature et de la mode, Wildungen ressemble au pauvre déshérité. Qui connaît Wildungen ? qui veut y aller ? c'est si loin, si froid, si triste ! c'est un pays perdu ; on ne trouve même pas à s'y loger.

Aussi il a beau appeler des clients par

toutes les voix de la réclame, et annoncer qu'il fait ses opérations au rabais, avec un quart de refait au Trente-et-quarante et un quart de zéro à la Roulette, rien ne lui réussit.

C'est en vain qu'il s'est fait humble, et que, pour se mettre à la portée des plus petites bourses, il a abaissé au prix de 10 gros, ou 1 fr. 25 c., le minimum des mises à la Roulette ; il ne voit venir personne, ou presque personne.

C'est bien fait ! disent les croupiers des autres maisons de jeu : Wildungen est un gâte-métier ; s'il parvenait à nous enlever la confiance et la pratique du public, en lui montrant que nous abusons de nos positions, nous serions obligés de baisser nos prix.

Il est probable que Wildungen ne sera jamais que le rendez-vous des pauvres diables attirés par le minimum de la mise.

Ems est au contraire le rendez-vous de l'aristocratie de naissance et d'argent.

A Bade, la société est aussi mêlée qu'au bois de Boulogne, auquel on l'a comparée ; à Ems, on ne rencontre que les plus grands noms de la noblesse et de la finance.

Noblesse et richesse obligent à être beau joueur ; pour mériter ce titre, il ne faut même pas paraître défendre son argent ; et celui qui, à Ems, s'assiérait à une table de Roulette ou de Trente-et-quarante pour suivre le jeu et piquer une carte, risquerait de passer pour un homme de mauvais ton.

2.

Il n'est même pas sûr que l'épingle et la carte à piquer y soient connues.

La banque de jeu d'Ems met à profit la sotte vanité de ses riches clients, comme Bade exploite sa position géographique.

Les joueurs qui ont un peu d'expérience ne jouent ni dans l'une ni dans l'autre de ces localités.

Wilhelmsbat n'attire guère que les Allemands. C'est justice que ces honnêtes protecteurs des maisons de jeu en entretiennent au moins une à leur propre compte.

Nauheim se contente d'un quart de refait au Trente-et-quarante ; ces modestes prétentions ne sont pas certainement l'effet d'un

bon cœur : elles lui sont commandées par le voisinage de ses redoutables concurrents, Wiesbaden et Hombourg, que la nature et l'art ont comblés de tant d'avantages.

Wiesbaden et Hombourg, voilà les grands champs de bataille qui réunissent le plus de combattants. La lutte s'y renouvelle sans cesse, quoique la victoire y reste toujours du même côté ; c'est un peu l'histoire de nos rencontres avec les Autrichiens, dans lesquelles jamais la victoire n'est infidèle au drapeau tricolore. Malgré la suite non interrompue des revers, la confiance des joueurs n'est pas plus ébranlée que le courage des Autrichiens.

Nulle part l'exploitation de l'homme par

l'homme, et du vice par le vice, ne se fait sur une plus grande échelle : entre les salons de jeu d'autrefois, de Frascati et du Palais-Royal, et ceux dont nous parlons, il y a autant de différence qu'entre le palais de Versailles et le petit Trianon.

La magnificence des palais et la beauté des jardins décrits dans les *Mille et une Nuits* sont dépassées à Wiesbaden et à Hombourg.

Que d'existences l'orgueil du Grand Roi a sacrifiées, disent les étrangers jaloux qui visitent Versailles, pour bâtir ce vaste palais, élever ces magnifiques terrasses et creuser ce lac immense ! — Eh ! qui donc dira jamais les ruines, les hontes, les désespoirs, les suicides même, dont ces maisons de jeu ont été et sont encore tous les jours la cause ?

Chaque pierre de ces somptueux édifices représente une larme, un regret ou un remords ; si l'art ne forçait pas la nature, les jardins ne produiraient que des cyprès et des saules pleureurs !

Passons à un sujet moins triste.

La foi se ranime et se fortifie à la vue de ces saintes et pauvres chapelles que la piété a élevées au sommet des falaises qui bordent la mer, ou au pied des collines, près des sources chères aux habitants des campagnes.

Lieux de pèlerinage placés sous l'invocation de la Vierge protectrice des marins, ou d'un Saint particulièrement vénéré dans la contrée ; ces chapelles ont leurs murailles couvertes par les *ex-voto* que la piété et la

reconnaissance des fidèles y ont suspendus. Le cœur des plus indifférents s'émeut à la vue de tous ces témoignages d'une foi pure : ce sont des fleurs, des images, les petits navires offerts par les marins sauvés du naufrage, les béquilles des boiteux soulagés ou guéris, et les tables de marbre avec des inscriptions rappelant les vœux exaucés. Ce simple et touchant spectacle a quelquefois suffi à rendre la foi aux incrédules et l'espérance aux affligés.

Si la Raison n'était pas si dédaigneuse des exemples que lui donne la Religion, elle pourrait tirer bon parti pour l'instruction des joueurs de l'usage des *ex-voto*. Qu'elle impose, par exemple, aux joueurs qui ont tout perdu l'obligation de suspendre leurs bourses

vides aux murailles des immenses vestibules qui précèdent les salles de jeu à Wiesbaden et à Hombourg, et nous lui prédisons que jamais l'instruction rationnelle n'aura remporté un plus beau triomphe.

Oh! la bonne et salutaire leçon, l'enseignement mutuel par excellence, et le curieux spectacle, que ces milliers et milliers de bourses vides suspendues aux plafonds, accrochées aux lambris et aux colonnes, et clouées sur les murs et jusque sur les portes!

Qui rirait bien ? A coup sûr ce ne seraient pas les croupiers, qui verraient tous les nouveaux venus s'enfuir à la vue de ces emblèmes singuliers et innombrables du sort qui les attend s'ils osent entrer. Les joueurs

reculeraient d'effroi comme font les maris jaloux en entrant dans le pavillon de Platen, rendez-vous de chasse du duc de Nassau, situé aux environs de Wiesbaden. Le vestibule, les escaliers et tous les appartements de ce pavillon sont ornés de plusieurs centaines de bois de cerfs, à l'exclusion de tous autres ornements.

Mais, hélas! l'instruction rationnelle ne profitera pas de notre conseil; elle le voudrait qu'elle ne le pourrait pas, parce que les maisons de jeu ont de puissants et dévoués protecteurs. Le duc de Nassau, qui se permet à Platen des caprices de prince, ne verrait pas sans déplaisir tarir la grande source des revenus de sa bonne ville de Wiesbaden,

et le landgrave de Hesse-Hombourg ne souscrirait pas de gaîté de cœur à la suppression du plus clair de ses revenus.

Ni l'un ni l'autre ne permettrait d'offrir au public la grande leçon pratique des bourses vides.

Il semble impossible que ces princes n'éprouvent pas quelques remords pour tout le mal que font les maisons de jeu, qui n'existent que par leur permission. Ils sont les vrais auteurs du mal, car, de même que *rien n'eût abouti sans Pilate* [1], de même aucune maison de jeu ne s'ouvrirait contre leur volonté.

(1) Mgr Pie, évêque de Poitiers.

Pour ne pas reculer devant la terrible responsabilité qu'ils encourent, il faut qu'ils ne soient jamais entrés dans les salles de jeu un dimanche ou un autre jour de fête.

Ces jours-là les salles de jeu sont envahies par les habitants des localités voisines, amenés par les chemins de fer. A la place des grands seigneurs aux prodigalités stupides, à la place des femmes riches et élégantes qui ne rougissent pas de se coudoyer, dans les salles et aux tables de jeu, avec les plus viles courtisanes, à la place enfin de tous ces joueurs dont l'extérieur au moins annonce l'aisance, sinon la fortune, on ne rencontre plus que des hommes au teint bruni par le soleil, ou noirci par la poussière des mines de charbon, ou brûlé par le feu

des usines : ce sont des paysans et des ouvriers. Les mains qui s'avancent sur le tapis vert ne sont plus des mains blanches ou gantées ; elles sont rudes et calleuses comme celles des travailleurs. Sur les traits de ces hommes, qui ne sont pas habitués à dissimuler les émotions de l'âme, on voit tour à tour passer la joie et la tristesse. A un coup de gain les yeux brillent, la bouche s'entr'ouvre pour sourire ; mais comme ils ne savent pas *faire bonne mine à mauvais jeu*, lorsque le croupier avance son râteau, les lèvres se serrent et les fronts se rembrunissent. A la fin du jour, il n'y a plus d'alternatives de gaîté et de chagrin : c'est le chagrin qui reste empreint sur tous les visages. « *Argent perdu rabat toute joie* », dit

un proverbe. Le gain de la semaine, le prix de leurs sueurs, le salaire de leurs pénibles travaux, ils ont tout perdu !

Ils se repentent bien alors, mais il est trop tard : « *Pour se repentir on ne recouvre pas ses florins* », dit un autre proverbe.

C'est un contraste étrange et navrant que celui de ces pauvres travailleurs, aux formes grossières et aux gestes brusques et violents, que leurs habits du dimanche ne font que plus remarquer, avec ces salons dorés, ces riches tentures de soie, ces parquets brillants, ces siéges qui ne dépareraient pas les salons des plus riches palais royaux.

Si les princes, soi-disant honnêtes et débonnaires, qui autorisent et protégent les maisons de jeu, visitaient un dimanche ces

dangereux établissements, il est certain que leurs cœurs seraient émus de pitié; bien plus, il est sûr qu'ils seraient atteints des plus cruels remords.

Les sujets les plus utiles à la patrie, ceux qui la nourrissent, comme les paysans, ceux qui l'enrichissent, comme les ouvriers de l'industrie, et ceux qui la défendent au jour du danger, comme tous les braves enfants du peuple, sont là perfidement attirés et dépouillés sans pitié. Ils y laissent non leur superflu, mais leur nécessaire; et les princes prélèvent un droit sur les dépouilles de ces pauvres gens.

Au Japon, « un homme qui hasarde de

l'argent au jeu est puni de mort [1]. »

Mahomet a défendu tous les jeux de hasard : « O croyants ! le vin, les jeux de hasard, les statues et le sort des flèches sont une abomination inventée par Satan ; abstenez-vous-en, et vous serez heureux [2]. »

Et, dans notre vieille Europe, il y a des princes chrétiens qui sont intéressés à exciter chez leurs sujets la passion du jeu ! La ruine de leurs sujets les enrichit. Plus les sujets perdent, plus les princes gagnent. En France, le gouvernement a établi un droit bien plus rationnel : c'est celui qui se prélève sur les recettes des théâtres et des concerts au profit

(1) Montesquieu, *Esprit des lois.*
(2) Le Koran, chap. V, v. 92.

de la caisse des hospices. Plus le public s'amuse, plus les ressources de l'assistance publique augmentent.

O Raison, éclaire donc ces princes qui restent sourds à la voix de la Religion!

Les princes allemands ont des complices ou plutôt des concurrents au dehors. Ainsi Spa est le rival de Bade; les Anglais qui traversent la Belgique pour se rendre en Allemagne lui payent un tribut au passage; et les Parisiens qui ne s'effrayent ni du refait entier au Trente-et-quarante ni du double zéro à la Roulette, mais qui calculent les distances, lui donnent souvent la préférence sur Bade, qui est plus éloigné de Paris, les chances du jeu entre la banque et les joueurs

étant d'ailleurs aussi scandaleusement inégales dans les deux localités.

L'existence d'une maison de jeu dans la Belgique catholique et libérale est un fait qui pourrait surprendre ; mais ce n'est pas la peine de s'étonner pour si peu, quand on voit d'un autre côté ce petit peuple, qui doit son indépendance à la France, et à la France seule, se montrer aussi hostile à notre pays que si nous nous étions agrandis à ses dépens.

La France a pris, pour la lui donner, la citadelle d'Anvers, et il emploie maintenant toutes ses ressources à armer Anvers contre la France.

Voilà la preuve qu'*une chose bien donnée n'est jamais perdue.*

Au midi de l'Europe, le prince de Monaco, qui a fait argent de ses sujets dans son lucratif traité avec la France, bat monnaie sur le tapis vert. Celle qu'il a fait frapper autrefois à son effigie, et qui porte encore son nom, n'était que de la petite monnaie en comparaison des beaux louis d'or que le râteau du croupier fait tomber dans ses coffres. Il n'est pas lui-même le banquier, mais la banque de jeu verse entre ses mains une bonne part de ses bénéfices.

Le jour viendra, et il n'est peut-être pas éloigné, où tout le monde connaîtra quelle est la part d'intérêt de Son Altesse dans l'entreprise des jeux de Monaco : quand le prince traitera de la vente de cette ville, comme il a fait de Mentone et de Roquebrune, le

Corps législatif sera appelé à fixer une somme comme indemnité de cet honnête revenu.

A Genève, on joue le Trente-et-quarante, à petit bruit et à huis clos, dans le Cecle des étrangers. Il n'y a pas de Roulette : le bruit de la bille lancée autour du cylindre pourrait réveiller Calvin et le faire sortir de son tombeau.

L'opposition de la grande majorité des habitants de cette ville à l'établissement d'une maison de jeu, met obstacle à la bonne volonté des directeurs du Cercle, qui ne demanderaient pas mieux que de marcher sur les traces de leurs confrères de Hombourg et de Wiesbaden. Il faut espérer que l'opinion des austères citoyens, des rigides calvinistes de

Genève, obtiendra un triomphe plus complet, et que bientôt la réprobation publique forcera les directeurs du Cercle à supprimer même la table du Trente-et-quarante.

Pour attirer les étrangers et les retenir dans son sein, Genève a assez d'autres attraits : ses palais, son lac d'une incomparable beauté, ses montagnes, ses villas, ses riches bibliothèques, et, par-dessus tout, l'air pur de la liberté.

Pour rendre à chaque pays et à chaque ville que nous venons de nommer la justice qui lui est due, nous sommes obligé de confesser que les directeurs et les croupiers des maisons de jeu sont, à quelques exceptions près, tous Français. La France a donc le pri-

vilége de pourvoir le monde non-seulement de cuisiniers, de coiffeurs et de modistes, mais encore de croupiers. Quel surcroît d'honneur !

C'est encore justice que de dire que les magistrats des villes où fonctionnent la Roulette et le Trente-et-quarante veillent bien à ce que les habitants ne tombent pas dans les piéges tendus pour les seuls étrangers. Ainsi, il est absolument défendu de laisser jouer aucun habitant de la localité, à moins qu'il ne possède une fortune indépendante. Quant aux étrangers, c'est tout différent. On ne leur demande pas s'ils sont riches ou pauvres, s'ils ont volé l'argent qu'ils vont jouer ou si cet argent leur appartient légitimement,

s'ils risquent leur superflu ou leur nécessaire : peu importe ! ce sont des étrangers ; mais entre voisins et amis on se doit égards et protection. Les pirates du Riff ne se pillent pas non plus entre eux.

Les patrons et les entrepreneurs des maisons de jeu ont une autre ressemblance avec les habitants sauvages et féroces de la côte de Maroc : comme ceux-ci, dans les nuits d'orage, allument sur leurs côtes de trompeurs fanaux pour attirer les navires en péril, les faire naufrager et puis se partager les épaves, de même ces honnêtes spéculateurs font briller aux yeux des étrangers crédules les mille vertus des eaux de Spa, de Bade, de Wiesbaden et de Hombourg, pour les en-

courager à venir, et pour se partager leurs bourses.

Combien y ont été pour demander aux eaux la guérison de maladies ou d'infirmités physiques, qui sont repartis atteints d'une autre maladie presque toujours incurable, la passion du jeu !

Et qui osera donner un démenti à cette affirmation, que la Redoute à Spa, la Maison de conversation à Bade, et le Kursaal à Hombourg et à Wiesbaden, ont fait mille fois plus de victimes que les bains et les buvettes n'ont guéri de malades ?

Les jeux tiennent le premier rang, les eaux ne sont que le prétexte et l'accessoire. La preuve, c'est qu'à Hombourg le traitement des eaux est suspendu l'hiver, et que

les salles de jeu sont ouvertes toute l'année.

Voici l'exacte vérité : les établissements d'eaux minérales et thermales sont fondés pour le traitement des maladies du corps, et les maisons de jeu pour l'exploitation des maladies et des défaillances de l'âme. Celles-ci et ceux-là ont le même intérêt à voir grossir le nombre de leurs malades. Ici l'on traite les infirmités du corps, là on promet un remède à l'ennui des désœuvrés, un gain sûr à la cupidité de tous, et une facile ressource à la lâcheté de ceux qui préfèrent les gains rapides, illicites et douteux aux produits d'un travail honnête.

Les eaux peuvent guérir le mal des uns, le jeu ne fait qu'envenimer celui des autres.

Le mal de ces derniers s'est même quelquefois aggravé au point que les infortunés n'ont plus eu le courage de le supporter, et se sont suicidés, séance tenante, au milieu des joueurs, à la place où ils avaient tant lutté et tant souffert.

Ces faits ne sont pas de pure invention, les habitués des jeux le savent bien ; ils n'ignorent pas non plus que le service des croupiers n'est interrompu, par une catastrophe de ce genre, que le temps nécessaire pour enlever le cadavre et faire disparaître les traces du sang répandu. Les portes des salles de jeu ne sont fermées ni un jour ni une heure, et la voix du croupier qui taille ou qui lance la bille reprend aussitôt :
« Messieurs, faites votre jeu ! »

L'honnête homme ne peut comprendre que des établissements d'une si grande immoralité soient tolérés quelque part en Europe, ou dans un pays civilisé quelconque.

Eh ! parce que l'honnête homme repousse de son cœur, avec horreur et mépris, la corruption, l'avarice et la lâcheté, est-ce à dire que les vices les plus immondes ne trouvent pas asile dans le cœur de certains hommes ?

Il en est des gouvernements comme des hommes.

Si la plupart, les honnêtes et les prudents, ont interdit les maisons de jeu, d'autres, sans scrupule et sans honte, n'ont pas rougi de donner asile aux plus exécrables tentateurs de la faiblesse humaine.

En France, non-seulement la Roulette et le Trente-et-quarante ont été supprimés, mais encore toute publicité donnée aux entreprises étrangères est sévèrement défendue. Vaine défense et précaution inutile! Les journaux n'annoncent pas, il est vrai, que la Roulette et le Trente-et-quarante se jouent à Hombourg et à Wiesbaden, à Bade et à Spa, mais ils racontent avec complaisance les coups heureux de tel joueur, les manies excentriques de tel autre, et les alternatives de gains et de pertes d'un joueur célèbre. Si une banque de jeu vient à sauter, elle-même le fait annoncer à grand bruit : elle sait qu'il n'y a pas de réclame, si adroite qu'elle soit, qui fasse autant de dupes que cette nouvelle : « La banque a sauté ! »

Les heureuses conséquences d'une pareille nouvelle sont si certaines, qu'il est à croire que les banques en abusent, et publient qu'elles ont sauté alors même qu'elles ne se sont jamais mieux portées. Que de fois les journaux tombent ainsi, sans s'en douter, sous l'application de la loi qui punit la publication de fausses nouvelles !

Un autre stratagème consiste à publier, sous le voile de l'anonyme ou sous des noms d'emprunt, des brochures ou des livres aussi minces que celui-ci, mais écrits dans un but tout opposé. La brochure a moins de retentissement que le journal, mais elle atteint aussi sûrement au but désiré ; celui qui la lit y trouve dès la première page le moyen infaillible de gagner et de s'enrichir sans

autre mesure que sa propre volonté. Qu'on ne dise pas que ce stratagème soit trop grossier pour tromper personne; ce serait, en vérité, présumer trop de la solidité de l'esprit humain. Il n'est pas un piége tendu à la cupidité humaine, si mal fait et si peu caché qu'il soit, qui ne fasse des dupes.

Un vieux proverbe dit : « *De deux regardeurs, il y en a toujours un qui devient joueur.* » A propos de ces publications on peut dire : *Autant de lecteurs, autant de joueurs.*

Ainsi, grâce à leurs ruses et à leurs complices, les maisons de jeu bravent la sévérité de nos lois. A quoi peut-il servir, en effet, de défendre de dire qu'on vend des poisons chez

La Voisin, si on laisse publier que les poisons qu'on vend chez La Voisin sont d'un effet prompt et infaillible?

Il n'y a qu'un remède : c'est de détruire de fond en comble l'officine de La Voisin, c'est d'obtenir la suppression de toutes les maisons de jeu. Ce n'est pas là une question de politique ni de nationalité : c'est une question de morale.

Les villes d'eaux et de jeux ne méritent pas, d'ailleurs, beaucoup d'égards de la part des princes et des peuples : elles ont abdiqué tout esprit de nationalité. Elles ne sont plus belges, suisses, italiennes ou allemandes; elles se considèrent comme des villes neutres. Ce qui s'est passé à Bade, lors de l'at-

tentat commis par Becker sur le roi de Prusse, peut donner une idée de l'esprit généreux et patriotique qui règne dans les villes d'eaux. Aux yeux des habitants de Bade, le plus grand crime de Becker n'est pas d'avoir attenté à la vie d'un prince allemand, c'est d'avoir choisi Bade pour commettre cet attentat. « Nous *donnons* l'hospitalité à toutes les nations et à toutes les opinions, disent ces hôtes généreux (à prix peu modérés); nous accueillons les républicains comme les royalistes, les rouges et les aristocrates, les fédéralistes et les unitaristes : Becker a commis une mauvaise action en choisissant notre ville pour tirer sur le roi de Prusse. »

A la bonne heure, voilà du désintéressement !

Où s'étend le tapis vert, le patriotisme fleurit.

Malgré les vœux des honnêtes gens et toutes les considérations qui précèdent, il est possible que les maisons de jeu subsistent encore de longues années ; et, tant qu'elles seront ouvertes, elles feront des dupes, à moins que les joueurs que l'espérance égare ne soient convaincus des erreurs de leurs calculs et de la fausseté de leurs systèmes.

Désabuser les joueurs de leurs folles espérances, telle est donc la tâche que nous avons entreprise. Malheureusement nous avons à lutter non-seulement contre le vice et la passion, mais encore contre une des trois vertus théologales, une des trois grâces divines, l'Espérance !

L'espérance ne franchit jamais le seuil de l'enfer : « *Lasciate ogni speranza, voi ch'intrate,* » a dit le Dante ; c'est tout le contraire dans les maisons de jeu, qui ne ressemblent à l'enfer que par le jeu qui s'y joue : l'espérance accompagne tous les joueurs jusqu'au tapis vert ; les regrets et les remords les attendent à la sortie.

Le plus pur et le plus doux de nos moralistes, Vauvenargues, a eu bien raison de dire :

« L'espérance est le plus utile ou le plus pernicieux des biens. »

CHAPITRE III.

LES JOUEURS.

Il n'est pas nécessaire que la passion du jeu soit excitée par les dangereuses et illicites manœuvres des hommes qui ne rougissent pas d'exploiter les infirmités de l'âme humaine : l'ennui, la cupidité et la paresse suffisent à la faire naître et à l'entretenir ; « aussi n'y a-t-il point de passion plus commune que celle-ci [1]. »

[1] Vauvenargues.

L'ennui est la maladie des riches et des désœuvrés. C'est d'eux que nous parlerons d'abord, sans nous arrêter aux femmes joueuses, qui se livrent avec fureur aux jeux d'argent et de pur hasard. « De telles femmes, a dit Labruyère, rendent les hommes chastes, elles n'ont de leur sexe que les habits. »

C'est pour elles que Fénelon a écrit ces sages observations : « Les jeux qui dissipent et qui passionnent trop doivent être évités. Quand on ne s'est encore gâté par aucun grand divertissement, et qu'on n'a fait naître en soi aucune passion ardente, on trouve aisément la joie : la santé et l'innocence en sont les vraies sources ; mais les gens qui ont eu le malheur de s'accoutumer aux plaisirs

violents perdent le goût des plaisirs modérés, et s'ennuient toujours dans une recherche inquiète de la joie. »

C'est l'ennui qui fournit aux maisons de jeu leur meilleure clientèle, parce que l'ennui n'atteint guère que les gens riches et désœuvrés. « L'ennui, dit Pascal, est l'origine de toutes les occupations tumultuaires des hommes, et de tout ce qu'on appelle divertissement ou passe-temps, dans lesquels on n'a, en effet, pour but que d'y laisser passer le temps sans le sentir, ou plutôt sans se sentir soi-même....

« De là vient que tant de personnes se plaisent au jeu, à la chasse, et aux autres divertissements qui occupent toute leur âme. »

Le jeu ne sert pas seulement à combattre l'ennui du riche, il flatte aussi sa vanité, en lui donnant l'occasion de faire parade de sa fortune. Sur les champs de bataille, la gloire est le lot des braves qui payent de leurs personnes ; au jeu, ce sont les gros joueurs, ceux qui payent le plus de leurs bourses, qui moissonnent les lauriers. Quels lauriers !

N'est-ce pas pitié que de voir à Bade, à Ems, à Spa, tant d'hommes comblés des dons de la fortune semer en une séance, sous les râteaux des croupiers, plus de pièces d'or et de billets de banque qu'il n'en faudrait pour faire le bonheur d'un grand nombre de familles ? Quel homme sensé pourrait s'imaginer qu'ils se livrent à ces prodigalités uniquement pour s'entendre appeler grands

joueurs, et pour exciter la sotte admiration de quelques stupides assistants ?

Eh bien ! le calcul de ces joueurs n'est pas si faux qu'on pourrait le croire, et ils obtiennent le succès qu'ils recherchent; car « les joueurs ont le pas sur les gens d'esprit [1]; » et « il n'y a rien qui mette plus subitement un homme à la mode, et qui le soulève davantage, que le grand jeu... [2] »

En observant les déférences des chefs de partie et des croupiers pour ces prodigues vaniteux, la curiosité empressée des femmes et les égards presque respectueux dont ils sont l'objet de la part des autres hommes, on comprend que le moraliste a eu

[1] Vauvenargues.
[2] Labruyère.

raison de dire : « Je voudrais bien voir un homme poli, enjoué, spirituel, fût-il un Catulle ou son disciple, faire quelque comparaison avec celui qui vient de perdre huit cents pistoles en une séance [1]. »

C'est chose commune que de voir des princes, fils ou frères de majestés et d'altesses, s'approcher des tables de jeu, et y jouer gaîment des sommes folles pour apprendre par eux-mêmes ce que c'est que la Roulette et le Trente-et-quarante. A quoi peut leur servir cette épreuve, à moins qu'ils ne soient intéressés au succès des entreprises des jeux? Leur conduite ne peut être, au contraire, que d'un mauvais exemple, et, à coup

[1] Labruyère.

sûr, ce n'est pas en piquant sur une carte les coups de noir et de rouge, qu'ils découvriront le vrai système pour obtenir la majorité dans les votes nationaux, qui se comptent par boules blanches et par boules noires.

C'est en étudiant les besoins des peuples et la marche des idées qu'ils trouveront ce système, plutôt qu'en prodiguant à la Roulette et au Trente-et-quarante un argent dont ils ne devraient faire qu'un usage noble et généreux.

Après les joueurs opulents, qui rendent à la Fortune une partie de ce qu'ils en ont reçu, viennent les touristes désœuvrés. Ceux-ci vont au jeu comme au spectacle, pour s'amuser, pour tuer le temps, pour chercher quelque émotion nouvelle. Ils apportent réguliè-

rement leur contingent aux bénéfices des banques de jeu. Ce sont des abonnés qu'on revoit tous les ans, et sur lesquels on compte. Le montant annuel de leurs pertes a été calculé d'avance, à quelques louis près, dans les bénéfices probables de la Saison qui va s'ouvrir. C'est l'argent de ces fidèles abonnés qui sert à payer l'intérêt du capital des maisons de jeu ; les autres joueurs fournissent les gros dividendes.

La perte du touriste est généralement limitée. Il a fait la part du jeu dans ses frais de voyage et de séjour. Un novice conçoit quelquefois des illusions : il se figure qu'il gagnera, il a imaginé un petit système si ingénieux ! Le vieil abonné sait à peu près à quoi s'en tenir sur ses chances de gain ; il

n'ignore pas que faire des ricochets sur l'eau avec ses écus ou les jeter sur le tapis vert revient exactement au même comme profit; il a payé cher cette expérience. Cependant, comme on n'aime pas à convenir qu'on est fou, ni à confesser qu'on va de sang-froid, de propos délibéré, sans y être contraint, sans but avouable, par pur passe-temps, vider sa poche dans le sac d'un croupier, ce joueur prend en public l'air d'un homme qui a conservé des illusions; pour mieux dire, il en a encore quelques-unes, mais si peu! Il lui en reste juste ce qu'il faut pour que le jeu l'amuse et l'intéresse.

A côté de ces joueurs se pressent les hommes pour qui le jeu est le premier des

besoins : c'est chez eux habitude, manie, passion, nécessité. Ils ne peuvent passer un seul jour de leur vie sans jouer. Le jour de leur mariage, ils jouent; le jour où ils enterrent leur père, leur mère, leur femme ou un de leurs enfants, ils jouent; le jour où ils sont malades, ils jouent: ils le seraient bien plus s'ils ne jouaient pas. S'ils ne peuvent plus tenir les cartes eux-mêmes, ils les font tenir pour eux par une autre personne. La mort les surprendra pour ainsi dire les cartes à la main.

La passion de la chasse est peut-être la seule qui exerce un empire à la fois aussi durable et aussi absolu sur le cœur de l'homme. Comme celle du jeu, elle résiste à tout, à l'âge, aux maladies, aux douleurs, à la bonne

et à la mauvaise fortune. Le goutteux bravera le froid et l'humidité pour guetter les bécasses ; un rhumatisant tout perclus entrera dans l'eau jusqu'au cou à la poursuite d'une pièce de gibier ; le chasseur indigent vendra sa table, son lit, sa dernière couverture, pour avoir du pain, et il ne se séparera pas de son vieux fusil. Chasseur et joueur sont capables du même renoncement à tout ce qui n'est pas chasse et jeu ; la passion de l'un est aussi constante et aussi exclusive que celle de l'autre. Un chasseur et un joueur passionnés sont les seuls êtres qui puissent se comprendre et s'excuser réciproquement.

Les joueurs passionnés dont il est question sont joueurs par tempérament, par en-

nui et par paresse d'esprit. Par tempérament, ils éprouvent le besoin de s'occuper, de faire quelque chose, et non-seulement de faire quelque chose comme tout le monde, mais il faut encore qu'ils le fassent avec ardeur, passionnément.

L'ennui leur fait donner la préférence au plaisir le plus capable de le combattre, au plaisir de la surprise : l'imprévu des coups du hasard les secoue ; les alternatives de pertes et de gains tiennent constamment leur attention en éveil. Et, enfin, par paresse d'esprit, ils ne tentent pas de combattre l'ennui par d'autres distractions, et ils se livrent exclusivement aux jeux de hasard : « Comme la paresse, dit l'auteur de *la Passion du jeu* [1],

[1] Dussaulx, 1779.

entre toujours pour quelque chose dans les projets des passions les plus actives, ces derniers jeux doivent encore l'emporter sur tous les autres, parce qu'ils exigent moins de combinaisons et de contention d'esprit : parce qu'ils causent de plus fortes sensations, et, par conséquent, plus d'enthousiame. »

Ces trois catégories de joueurs, les prodigues vaniteux, les désœuvrés et les passionnés, ne jouent pas par cupidité : « C'est le combat qui leur plaît, et non pas la victoire [1]. » Voilà encore un point de ressemblance entre les joueurs et les chasseurs : « Donnez au chasseur le gibier qu'il pour-

(1) Pascal.

suit, donnez au joueur l'argent qu'il veut gagner, sans que l'un ait fatigué son corps et l'autre tourmenté son âme, tous deux riront de votre folie : l'un voudra courir de nouveaux hasards, afin d'éprouver les agitations de l'incertitude ; l'autre lâchera le cerf dans la plaine, afin d'entendre l'aboi des chiens, afin d'avoir des périls et des fatigues à braver [1]. »

Une dernière citation, empruntée à Pascal, achèvera de faire comprendre le mobile et le but de ces joueurs, et le genre d'émotions qu'ils recherchent : « Tel homme passe sa vie sans ennui, en jouant tous les jours peu de chose, qu'on rendrait malheureux en lui donnant tous les matins l'argent qu'il peut

(1) Dussaulx.

gagner chaque jour, à condition de ne point jouer. On dira peut-être que c'est l'amusement du jeu qu'il cherche, et non pas le gain. Mais qu'on le fasse jouer pour rien, il ne s'y échauffera pas, et s'y ennuiera. Ce n'est donc pas l'amusement seul qu'il cherche : un amusement languissant et sans passion l'ennuiera. Il faut qu'il s'y échauffe, et qu'il se pique lui-même, en s'imaginant qu'il serait heureux de gagner ce qu'il ne voudrait pas qu'on lui donnât à condition de ne point jouer, et qu'il se forme un objet de passion qui excite son désir, sa colère, sa crainte, son espérance. »

La Roulette et le Trente-et-quarante sont leurs jeux de prédilection ; ils les préfèrent

par plusieurs motifs : les coups sont très-rapides, les séances sont longues, douze heures de jeu sans interruption ! l'assemblée est nombreuse, et les émotions partagées remuent davantage ; jamais, au grand jamais, les joueurs n'éprouvent la lassitude ni la monotonie du gain : l'inégalité arithmétique des chances, l'inégalité des ressources matérielles, c'est-à-dire des capitaux; le maximum, qui est l'effroi et la ruine de tous les *martingaleurs*, et, plus encore que tout cela, l'inégalité des forces morales des combattants, ne laissent point incertaine l'issue de la lutte; ajoutez que le mouvement incessant des milliers de pièces d'or et d'argent qui passent en un instant des mains des croupiers dans celles des joueurs et de celles-ci dans celles-

là, exerce une véritable fascination sur les joueurs. S'il est vrai que la vue de l'or donne subitement aux yeux de l'avare un éclat extraordinaire, on peut comprendre que la vue et le bruit de tout cet argent qui va et vient sans cesse sur le tapis vert attire le joueur d'une manière presque irrésistible. Et dans quel Cercle, dans quel salon particulier, dans quel tripot clandestin remue-t-on à la main et au râteau des millions, comme on peut le voir faire dans l'espace de quelques heures à Wiesbaden et à Hombourg ?

Ajoutez à cela que devant le tapis vert, en face des agents dédaignés qui font tourner la bille ou qui débitent les cartes, les joueurs ne se gênent pas, comme dans une société particulière, pour donner libre cours à toutes

leurs impressions ; et pour la plupart cette pleine liberté du geste et de la parole n'est pas sans attrait.

Une autre considération rallie aux jeux de la Roulette et du Trente-et-quarante ceux qui ne peuvent point se passer de jouer pendant quelques semaines de l'année : les principaux Cercles de la capitale sont déserts durant l'été, et il n'est pas toujours prudent de *faire sa partie* dans les villes où la mode, plus encore que la médecine, conduit la grande émigration parisienne, comme Dieppe, Boulogne, Biarritz et Vichy. Tous les chevaliers d'industrie se donnent rendez-vous dans les salons de jeu de ces localités, et le joueur honnête ne sait point, en s'asseyant à une table, si son adversaire n'est pas un fri-

pon, habile à *corriger la mauvaise fortune* (1).

A Spa, à Bade, à Hombourg et à Wiesbaden, il n'est pas exposé au même risque ; ici les *grecs* n'ont rien à faire. Les banquiers et les croupiers, patronnés par les souverains et placés sous la surveillance des commissaires officiels, ne partagent ni la besogne ni les profits avec les chevaliers d'industrie. Le joueur dépouillé a la satisfaction de l'avoir été franchement, suivant toutes les règles prescrites par l'administration publique. Un jour le roi des Belges et le grand-duc de Bade, cédant à un tardif scrupule, feront placer cet avertissement à l'entrée des maisons de jeu de Spa et de Bade : « Le public est prévenu que la Banque est autorisée à perce-

(1) Hamilton, *Mémoires de Grammont.*

voir au minimum 37 francs en échange de 36, au jeu sur les chances simples, et 19 francs en échange de 18 au jeu sur les numéros, colonnes et douzaines [1]; dans tous les cas où le public se troublera, en éprouvant la plus légère hésitation de la peur ou le plus petit entraînement de la confiance et de l'espoir, la Banque est autorisée à percevoir le tout et à rendre zéro. »

Ah! ne peut-on pas dire que les joueurs qui vont courir les chances de la Roulette et du Trente-et-quarante de peur de laisser leurs pièces entre les mains des *grecs*, tombent de Charybde en Scylla! Quels grands en-

[1] Proportions exactes des chances de la Banque et des joueurs, à la Roulette.

fants! au soupçon d'être dépouillés, ils en préfèrent la certitude.

Ces joueurs ne livrent en général au hasard que leur superflu ; ils font de leur argent un emploi aussi puéril que de leur temps et de leurs facultés. Si le gaspillage du temps et le stérile usage de l'intelligence de telles gens importent peu à la Société, il n'en est pas de même des ressources que le hasard de la naissance a mises entre leurs mains : celui qui donne son superflu au jeu est coupable envers l'humanité tout entière, car richesse oblige comme noblesse, et « la profusion avilit ceux qu'elle n'illustre pas [1]. »

[1] Vauvenargues.

L'avare, qui enfouit ses trésors, fait au profit de la plus basse des passions une confiscation inique des richesses que Dieu lui avait données en dépôt; le joueur, qui gaspille follement sa fortune au jeu, est responsable devant Dieu de la stérile dissipation des capitaux du travail et de l'industrie, et des ressources du pauvre et de l'infortuné.

Excepté d'immobiliser ou de gaspiller stérilement l'argent et d'en faire un usage nuisible à son prochain, il est permis au riche de l'employer comme il lui plaît. N'est-ce donc pas assez, pour n'avoir pas à franchir les limites du droit et du devoir, que cette liberté de prodiguer l'or aux palais somptueux, aux riches ameublements, aux parures recherchées, aux mets délicieux, aux

vins exquis, aux tableaux des grands maîtres, aux livres rares, aux armes précieuses, aux équipages brillants, aux chevaux de luxe, à toutes les futilités de la mode, aux voyages dispendieux, en un mot à tout ce qui peut flatter et satisfaire le goût, la sensualité, l'orgueil et la curiosité? N'est-ce pas assez que ce privilége, le plus digne d'envie, de pouvoir faire le bien par l'aumône, par les secours généreux et délicats, par les fondations d'utilité publique, par les mille moyens qu'enseigne la charité chrétienne? Dans le premier cas, l'argent des riches alimente le travail, il favorise le commerce et l'industrie, ces mères nourrices de l'ouvrier valide; dans le second cas, il procure du pain, un abri et des soins aux travailleurs que l'âge, la ma-

ladie ou un accident ont mis à la charge de la Société.

Mais l'argent de l'avare et du joueur, quel bien fait-il ? En vérité, l'avare et le joueur sont les mauvais riches.

Il n'y a pour les joueurs qu'un moyen de mettre leur conscience en repos, c'est de s'appliquer sincèrement les règles que les évêques imposent aux fidèles dans leurs *dispositifs de gras et de maigre :* pour une somme quelconque, risquée et perdue dans un jeu d'argent et de hasard, ils devraient s'astreindre à consacrer une somme égale à une œuvre de bienfaisance. Voilà une belle et bonne manière de se faire pardonner les en-

traînements de la passion du jeu : l'aumône du joueur aurait la même vertu que l'aumône de celui qui mange gras les jours où le maigre est prescrit. Il est probable que ce moyen corrigerait plus de joueurs que les leçons de la raison et de l'expérience et les plus terribles catastrophes n'ont pu le faire ; cette contribution volontaire manquerait bientôt aux malheureux, parce que sans aucun doute les joueurs se convertiraient aussi vite que ce jeune homme, dont l'académicien Dussaulx raconte ainsi l'histoire [1] :

« Un riche habitant de la ville de Riom, voyant son fils prêt à s'oublier au jeu, le laissa faire.

« Ce jeune homme perdit une somme assez

[1] *De la Passion du jeu.*

considérable : « Je la payerai, lui dit son père, parce que l'honneur m'est plus cher que l'argent. Cependant, expliquons-nous : Vous aimez le jeu, mon fils, et moi les pauvres. J'ai moins donné, depuis que je songe à vous pourvoir ; je n'y songe plus : un joueur ne doit point se marier. Jouez tant qu'il vous plaira, mais à cette condition : je déclare qu'à chaque perte nouvelle, les infortunés recevront de ma part autant d'argent que j'en aurai compté pour acquitter de semblables dettes. Commençons dès aujourd'hui. » La somme fut sur-le-champ portée à l'hôpital, et le jeune homme n'a pas récidivé. »

Que dire des hommes qui sont possédés de la fureur du jeu, que le roman et le théâtre n'aient déjà fait connaître ? Ils se rencontrent

à Hombourg et à Wiesbaden plus que partout ailleurs ; ils trouvent là des temples dignes du Dieu qu'ils adorent. Il est facile de reconnaître ces pauvres fous au milieu des autres joueurs, quoique généralement ceux-ci ne soient pas exempts d'un petit grain de folie : soit qu'ils jouent, soit qu'ils s'abstiennent, leurs yeux sont constamment fixés sur le cylindre de la Roulette ou sur les deux rangées de cartes du Trente-et-quarante. Ils sont étrangers à tout ce qui se passe autour d'eux; ils ne voient et n'entendent que les numéros et la couleur qu'annoncent les croupiers. Ni le bruit des allants et venants, ni les conversations de leurs voisins, ni les gestes provocateurs des femmes, ni les disputes des autres joueurs

ne peuvent les distraire; ils sont au jeu tout esprit, tout oreilles et tout yeux.

On peut les considérer comme des malades incurables ; encore ces derniers trouvent-ils quelquefois un soulagement à leurs maux, tandis que la frénésie de ces joueurs n'a de terme que la ruine ou la mort.

Les entrepreneurs des maisons de jeu redoutent cette espèce de joueurs, auxquels la fureur du jeu ôte tout sentiment de respect humain, et dont les actes de folie ou la fin terrible peuvent causer de grands scandales, et jeter du discrédit sur leurs honnêtes entreprises.

Ils préfèrent mille fois les dupes bénévoles qui se laissent *plumer* en souriant,

comme la plupart des touristes, et même les hommes qu'une honteuse et lâche cupidité a attirés dans leurs filets, et que la conscience de leur faute rend muets et timides.

Ces chefs habiles savent bien que les événements sinistres qui sont la conséquence des pertes au jeu, en frappant l'esprit du public, compromettent la prospérité des maisons de jeu, et fournissent à leurs adversaires des arguments terribles contre l'existence de ces établissements dangereux et immoraux. Aussi la crainte du scandale et de la défaveur les fait-elle recourir à des subterfuges qu'un esprit honnête ne saurait imaginer, et qui donneraient à croire que l'intérêt rend les hommes plus ingénieux que la charité.

Le bruit se répand tout d'un coup, dans

les salons de jeu de ***, qu'on vient de trouver, à l'extrémité du parc, le cadavre d'un étranger ; le pistolet au moyen duquel il s'est ôté la vie est resté dans sa main crispée par la douleur et raidie par la mort. Chacun de courir sur le lieu du sinistre, afin de contempler les traits du malheureux suicidé. Tous se récrient qu'il y a une heure à peine cet individu était assis à la table du Trente-et-quarante, et perdait coup sur coup des sommes considérables, mais personne ne le connaît.

On le fouille pour savoir son nom, et le premier papier qu'on rencontre dans sa poche, c'est un billet de mille francs. Il ne s'est donc pas tué de désespoir : c'est un fou, il s'est tiré un coup de pistolet dans un accès de folie.

Qui oserait imputer à la Banque de jeu la responsabilité de cette mort? n'a-t-on pas trouvé sur lui de l'argent, un billet de mille francs? Tout le monde, excepté la Banque, ignore que ce malheureux venait de perdre trois cent mille francs, et qu'il avait cessé de vivre quand le billet de mille francs a été glissé furtivement dans sa poche.

N'est-il pas vrai que l'amour de l'argent donne du génie?

Que la Banque de France, par exemple, dont tout le crédit repose sur la confiance du public, paye sans bruit les billets faux qui ont été mis en circulation et qui sont présentés à sa caisse, afin de ne pas jeter de l'inquiétude dans l'esprit des populations, qui refuseraient d'accepter ses billets comme argent,

dans la crainte de recevoir des billets faux, et partant sans valeur ; que la Banque agisse ainsi, c'est tout simple, elle sauve son crédit par des sacrifices volontaires et opportuns, et le public n'y perd rien.

La conduite de la Banque de France lui est conseillée par la prudence la plus vulgaire ; une intelligence supérieure, au moins égale à celle de Robert-Macaire ou de Bilboquet [1], a pu seule imaginer le stratagème du billet de mille francs glissé dans la poche du suicidé.

Le chef d'une Banque de jeu qui vient de rivaliser d'adresse avec Bilboquet et Robert-Macaire sait, au besoin, faire acte de charité comme un membre d'une Conférence de Saint-

[1] *Mémoires de Bilboquet*, D^r L. Véron.

Vincent-de-Paul secourant les malheureux sans privilége, mais avec autorisation du gouvernement impérial [1].

Lorsqu'un joueur étranger à la localité a perdu tout son argent, et qu'il ne lui reste absolument aucune ressource pour regagner ses foyers, le directeur des jeux lui fait l'avance de ses frais de voyage, et même, à l'occasion, ce bon directeur solde sa note de frais d'hôtel. Il ne demande à son obligé qu'un simple reçu de la somme avancée. C'est une pure formalité, car jamais un directeur n'a fait usage de ce reçu pour rappeler à ses obligations un homme qui a oublié de faire honneur à sa signature, et il faut dire qu'il y a plus de mauvais payeurs que de bons. Tout

[1] Circulaire ministérielle du 16 octobre 1861.

au plus représenterait-on son engagement signé au débiteur qui reviendrait, avec de nouveaux fonds, courir les chances du jeu sans avoir au préalable acquitté sa dette.

Voilà le beau côté de la médaille, qui représente un directeur de Banque de jeu, humain et généreux, tendant une main secourable au joueur qui n'a pas eu de chance.

Mais les belles actions désintéressées sont rares, très-rares surtout autour des tapis verts, et tout à fait inconnues aux hommes qui exploitent leurs semblables au moyen de la Roulette et du Trente-et-quarante.

Pour résoudre ce problème de charité qu'offrent les directeurs des maisons de jeu de Hombourg, de Wiesbaden, de Spa, de

Bade, etc., il suffit de se demander ce que deviendraient les joueurs ayant perdu jusqu'à leur dernière pièce, et se trouvant dénués de tout dans des villes où l'hospitalité ne se donne qu'à beaux deniers comptants, les maîtres d'hôtel exigeant en général chaque matin le montant de la dépense de la veille.

Les abords des maisons de jeu seraient bientôt encombrés par ces joueurs malheureux, devenus mendiants ou voleurs, et leur présence pourrait bien produire sur les nouveaux venus, disposés à tenter la fortune, le même effet que l'exhibition des bourses vides dont il a été parlé.

C'est donc une loi suprême de salut pour les maisons de jeu, que de fournir aux joueurs ruinés les moyens de regagner leurs foyers.

Toutefois, pour prévenir les abus, des avances ne sont faites qu'à ceux qui sont supposés avoir perdu des sommes assez importantes, et qui ont été souvent remarqués aux tables de jeu. Les autres vont expier en prison leur témérité et leur mauvaise chance, et, après une détention plus ou moins longue, ils sont reconduits à la frontière par la police du grand-duc, du duc ou du landgrave, qui leur intime l'ordre de ne plus la franchir.

Quant aux joueurs que la cupidité attire au jeu, ils sont innombrables ; ils viennent tous dans le même but, mais les causes qui les ont, pour ainsi dire, réduits à la triste extrémité de chercher fortune à la Rou-

lette et au Trente-et-quarante sont toutes différentes ; et il serait aussi difficile de faire le compte de ces causes, que de faire celui des défaillances, des malheurs, des vices, de toutes les misères enfin qui sont le lot de l'espèce humaine. Les joueurs de cette dernière catégorie sont les victimes les plus à plaindre. Nous ne voulons pas dire qu'elles soient plus dignes de sympathie, bien loin de là ! nous pensons seulement que leurs illusions et les déceptions qui les attendent ont pour eux des suites plus funestes qu'elles n'en auraient pour des joueurs riches qui n'engagent au jeu que leur superflu ; et, pour ce motif, ils nous paraissent mériter plus d'intérêt.

Nous ne sommes plus au temps où les

hommes jouaient leur propre liberté, comme le faisaient les Germains, suivant le récit de Tacite; encore moins joue-t-on sa propre vie, à l'exemple des Huns : « Après avoir perdu, rapporte saint Ambroise [1], ce qu'ils avaient de plus cher, leurs armes, ils jouaient leur vie, et quelquefois se donnaient la mort malgré celui qui les avait gagnés. »

Hier encore, en Europe, des hommes, des familles, la population de tout un village, celle même d'une grande ville, des milliers de créatures pouvaient devenir l'enjeu d'une partie de cartes. Les serfs russes passaient d'un maître à un autre au gré du hasard. Grâce à la volonté d'un souverain qui a af-

[1] Dussaulx, *De la Passion du jeu.*

franchi plus de Russes que le roi de Piémont n'a soumis d'Italiens, le sort d'un homme et de sa famille ne dépendra plus du gain ou de la perte d'un pari ni d'une partie de cartes. Honneur à ce souverain magnanime, auquel la reconnaissance de ses peuples a décerné le titre de Libérateur !

Mais si l'on ne risque plus au jeu ni sa liberté ni sa vie, ni la liberté de ses semblables, on y engage toujours sa délicatesse, on y risque quelquefois son honneur, on y compromet souvent ses moyens d'existence, et il arrive de perdre avec sa délicatesse, son honneur et ses dernières ressources, l'honneur de tous les siens et les moyens d'existence de ceux qui ont le droit de compter sur nous.

Nous ne sommes plus capables de ce féroce courage avec lequel les Huns jouaient leur propre vie, et se tuaient sous les yeux du gagnant pour acquitter la dette du jeu, réputée déjà dette d'honneur; mais nous ne reculons point à l'idée de livrer aux hasards du tapis vert l'existence de nos femmes et de nos enfants, sauf à nous libérer par une dernière lâcheté, la mort, des suites et de la responsabilité de notre faute.

Ah ! Cicéron a eu bien raison de dire que le métier de joueur est indigne d'un honnête homme.

Ceux que le seul désir du gain conduit au jeu n'ont pas pour excuse l'entraînement de la passion : ils ont recours au jeu comme à

un moyen de s'enrichir vite et sans peine, et ils se promettent bien de ne plus jouer quand ils auront gagné l'argent qui leur est indispensable. Le fils de famille qui a dissipé toute sa fortune dans la débauche se contentera de la somme nécessaire pour reprendre au milieu des siens son rang et son ancienne manière de vivre ; le négociant et l'industriel ruinés ne demandent au jeu que les ressources utiles pour entreprendre de nouvelles affaires ; le petit rentier, fatigué de sa vie de privations, ne sera pas exigeant : il veut seulement augmenter son capital pour vivre dans une douce aisance ; et tous ces hommes, jeunes et vieux, qu'un événement politique, un malheur de famille, de mauvaises spéculations, la perte d'un

emploi, une carrière brisée, ont laissés sans ressources, n'ont d'autre but que de se créer une nouvelle position en rapport avec leur nom, leur naissance et leur éducation.

Vaine promesse et vain espoir! car si l'on dit avec vérité : *Qui a bu boira,* on peut dire également : *Qui a joué jouera.*

Il est sans exemple qu'un individu ayant gagné la somme qu'il avait fixée d'avance dans son esprit se soit retiré incontinent; et, au contraire, les exemples des personnes venues au jeu avec leurs dernières ressources pour *refaire fortune,* et dont le jeu a achevé la ruine, sont incalculables.

Nous regardons comme à peu près impos-

sible de corriger les joueurs riches de leurs folles et inutiles prodigalités ; les désœuvrés, de leur péché mignon, enfant de la paresse et de l'ennui ; les passionnés, d'un vice inhérent pour ainsi dire à leur nature ; et nous désespérons tout à fait de guérir les infortunés qui sont possédés de la fureur du jeu.

Mais, quant aux hommes prêts à devenir joueurs, comme ils deviendraient marchands, employés ou industriels s'ils avaient plus de courage, nous voulons essayer de les arrêter sur le bord de l'abîme, en leur démontrant qu'il n'est pas possible d'obtenir, soit à la Roulette, soit au Trente-et-quarante, un succès de quelque valeur, et que le moindre danger qu'ils courent, c'est de perdre leurs derniè-

res, c'est-à-dire leurs plus précieuses ressources.

Voilà le but que nous nous sommes proposé dans le chapitre suivant et dernier.

CHAPITRE IV.

LE VRAI SYSTÈME DES JEUX DE HASARD.

« Ne parlons plus de hasard ni de fortune, dit Bossuet [1], ou parlons-en seulement comme d'un nom dont nous couvrons notre ignorance : ce qui est hasard à l'égard de nos conseils incertains est un dessein concerté dans un conseil plus haut; c'est-à-dire dans ce conseil éternel qui renferme toutes les causes et tous les effets dans un même

[1] *Discours sur l'histoire universelle.*

ordre. De cette sorte, tout concourt à la même fin ; et c'est faute d'entendre le tout, que nous trouvons du hasard ou de l'irrégularité dans les rencontres particulières. »

C'est faute d'entendre le tout que les joueurs bâtissent des systèmes sur l'irrégularité apparente des *coups de banque;* c'est faute d'entendre le tout que les uns donnent la préférence à la *martingale* et les autres au *paroli;* ceux-ci à la *gagnante* et ceux-là à la *retardataire;* c'est faute d'entendre le tout qu'on s'étonne de perdre cinq cents pièces d'un seul coup, après avoir gagné la même somme, pièce par pièce, en *martingalant;* c'est faute de comprendre que tous les coups concourent à la même fin, c'est-à-dire à l'ÉQUILIBRE.

C'est faute d'entendre le tout que les

hommes ne savent point se rendre compte des bouleversements qui les surprennent et les frappent de stupéfaction. Quand ils voient un homme tomber du faîte de la grandeur dans les abîmes de l'adversité ; quand le potentat qui a vaincu tant de nations et humilié tant de rois leur apparaît à son tour vaincu et humilié ; quand ils apprennent que celui qui « avait gouverné souverainement les congrès et présidé des assemblées de rois », et qui avait vu « pâlir devant sa fortune celle d'un homme supérieur à César, est mort loin de son pays, dans une contrée sauvage où il s'était réfugié, lassé des humains, de la nature et de lui-même [1] » ; quand ils se re-

[1] L'empereur Alexandre Ier, mort à Taganrog. (Louis Blanc, *Histoire de Dix Ans*.)

présentent le souverain de la plus puissante nation du monde, celui de qui dépendent la paix et la guerre, et qui, tenant dans ses mains le sort du chef spirituel de deux cents millions d'hommes répandus dans tout l'univers, fait palpiter à son gré d'inquiétude ou d'espoir les cœurs de tant de chrétiens ; quand ils se représentent ce souverain, naguère proscrit, ou sur le banc des accusés, ou en prison, ou poursuivi par les sarcasmes et vilipendé par la calomnie, ils s'étonnent sans comprendre.

Ces grandes vicissitudes humaines n'ont point d'autre cause que la LOI DE L'ÉQUILIBRE. Cette loi est immuable et universelle : elle règle les destinées des hommes et celles des

nations, le cours des astres et le mouvement de la mer, dont le flux et le reflux sont la plus frappante démonstration du système des écarts et des réactions : la mer est sans cesse à la recherche de son équilibre.

L'histoire des peuples et le relevé des coups de la Roulette et des tailles du Trente-et-quarante sont la négation du hasard : il n'y a plus ni hasard ni fortune pour qui sait déchiffrer les coups du jeu et approfondir l'histoire. Il n'y a plus que des écarts et des réactions, des hausses et des baisses, avec des intermittences d'équilibre parfait.

Toutes les fois qu'un écart se présente, on peut prédire à coup sûr une réaction proportionnée ; mais il n'est pas donné à l'homme

de prévoir où s'arrêtera l'écart, ni quand commencera la réaction, parce que l'un et l'autre dépendent de ce *Conseil éternel qui renferme toutes les causes et tous les effets dans un même ordre.* Voilà pourquoi il y a autant de déceptions dans les jeux de Bourse que dans ceux de la Roulette et du Trente-et-quarante : les coups de Bourse, joués sur des probabilités, font autant de dupes que les coups du tapis vert, joués d'après les cartes piquées.

Si les réussites sont moins rares à la Bourse qu'au jeu, c'est simplement parce que les vicissitudes du jeu sont toujours ignorées d'avance, la Providence ne mettant personne dans la confidence de ses desseins, tandis que la connaissance d'événements préparés

ou même déjà accomplis, et de nature à influencer les cours de la Bourse, peut être le secret de quelques hommes, qui, soit à leur profit personnel, soit au profit de leurs parents et de leurs amis, abusent des priviléges de leurs positions.

Dans les cas de ce genre, tout équilibre est rompu entre les chances bonnes et mauvaises : mais, comme *tricher n'est pas jouer*, le système de l'équilibre n'en reste pas moins debout, inébranlable.

Devant ce système, tous les autres pâlissent : il gouverne l'âme et le corps, l'esprit et la matière, les sociétés et la nature. Après l'écart des longs jours a lieu le retour des longues nuits, et, à de certains moments, ces intermit-

tences d'équilibre qu'on appelle les équinoxes.

On dit habituellement, en parlant d'une femme dont la veine de jeunesse et de beauté est épuisée : « Cette femme est sur le retour; » et en parlant d'une pécheresse devenue dévote : « Le diable s'est fait ermite. » Voilà deux exemples bien communs d'écarts et de réactions, l'un dans l'ordre moral et l'autre dans l'ordre physique. Les méchants ont même remarqué que la réaction morale est presque toujours la conséquence de la réaction physique.

A qui n'est-il pas arrivé de s'écrier : *A quelque chose malheur est bon!* ce qui signifie qu'il n'y a pas de mauvaises chances sans compensation. — *Toujours ne dure orage ni guerre.*

Après les grandes joies arrivent les grandes douleurs, ou celles-ci avant celles-là. — *Toute médaille a son revers*, et *Tel rit au matin qui au soir pleure.*

Si la loi de l'équilibre échappe aux esprits superficiels, l'âme humaine ne cesse de lui rendre un hommage solennel. Qui donc n'a pas, au moins une fois dans sa vie, laissé échapper ce cri fatidique : « Je suis trop heureux, il va m'arriver quelque malheur ! » — *Nul endroit sans son envers*, dit un proverbe.

Combien d'autres, sous une impression toute différente, ont dit : « Je suis au plus bas de la roue de la Fortune, je ne puis plus

que remonter. » — *A force de mal aller, tout ira bien*, dit un autre proverbe.

Les premiers, voyant l'équilibre rompu par un écart de bonheur, redoutaient, par un juste pressentiment, l'expiation de leur joie, tant il est vrai que *la joie fait peur ;* les seconds, croyant avoir épuisé la mauvaise chance, s'attendaient avec raison au retour de la bonne.

C'est faute d'avoir compris ce système que Descartes et Leibnitz ont imaginé les *tourbillons* et les *monades*, ridicules inventions qui font rire de pitié le croupier le plus ignorant. Ah! savants et philosophes, qui prétendez connaître et apprendre aux hommes les causes et les effets de toutes choses, ve-

nez vous asseoir à une table de Roulette ou de Trente-et-quarante, prenez une carte et une épingle, et piquez tous les coups, piquez-en mille, dix mille, cent mille, et vous admirerez avec quelle exacte régularité tous les coups de jeu viennent, suivant l'expression d'un joueur fameux [1], se classer dans leurs cadres respectifs ; et vous tous, joueurs crédules, qui prétendez avoir trouvé le moyen de gagner au jeu, apprenez que tous les coups se balancent, qu'il y a autant de coups de rouge que de coups de noir, que tous les coups au delà du coup de 1 sont égaux aux coups de 1, comme tous les coups au delà du coup de 2 sont égaux aux coups

[1] M. G. Grégoire.

de 2, et ainsi de suite ; soyez donc bien convaincus que ce que vous gagnez maintenant vous le perdrez tout à l'heure, parce que les coups des jeux de hasard tendent toujours à l'équilibre à travers les écarts et les réactions, de même que les vicissitudes humaines, dont l'histoire est la plus frappante image du vrai système des jeux de hasard.

Rappelons tout d'abord que les exceptions ne font que confirmer la règle. Si, par exemple, Alexandre le Grand a toujours gagné au jeu de la vie, s'il n'a pas éprouvé de grands revers après ses grandes prospérités, c'est qu'il n'a pour ainsi dire joué que la première *manche*. Par une cause majeure, Alexandre le Grand a fait *Charlemagne*; la mort l'a in-

terrompu au début de sa partie, à trente-deux ans.

C'est là une exception célèbre et presque unique à la règle générale : *Il n'est chance qui ne retourne.*

Les exemples d'écarts suivis de réactions sont incalculables ; mais nous ne trouvons à opposer à l'exception heureuse dont le héros macédonien a été l'objet, aucun exemple qui soit plus éclatant (les extrêmes se touchent), et qui démontre mieux la vérité et l'universalité du système de l'équilibre, que celui du héros du tapis vert, l'Espagnol Garcia. Ce joueur, dont le nom restera célèbre dans les chroniques du jeu, a gagné dans une année la somme énorme de dix-huit cent mille francs, et il a reperdu l'année suivante la

même somme et quelque chose de plus. Il semble avoir pris à tâche, en rapportant au jeu son gain de près de deux millions, de donner raison non-seulement au système de l'équilibre, mais encore à ces vieux et sages dictons : *Fortune est nourrice de folie; Quand Fortune donne trop de bien, elle se joue;* et *Tôt est perdu avoir mal conquesté.*

Et « maintenant, ô rois, apprenez ; instruisez-vous, juges de la terre [1]. »

Instruisez-vous aussi, pauvres pigeons égarés, malheureux moutons affamés de florins, de beaux louis et de frédérics d'or, qui allez à l'envi vous faire tondre ou plumer sur les vertes pelouses, émaillées de

(1) Le Livre des Psaumes, II, 10.

rouge et de noir, de l'Allemagne, de la Belgique, de la Suisse, et même de Monaco !

Messieurs, faites votre jeu ! le jeu est fait; rien ne va plus.

Il est convenu que nous jouons *à blanc*, c'est-à-dire sans risquer une seule mise, et que nous nous contentons de piquer sur la carte tous les coups annoncés. C'est un excellent moyen de s'aguerrir aux émotions du jeu, non moins redoutables pour les commençants que celles du premier feu pour les conscrits; c'est aussi une façon indubitable de ménager ses pièces tout en acquérant de l'expérience.

Elzéar Blaze, le spirituel auteur cynégé-

tique, donne un conseil du même genre aux jeunes chasseurs : « Ne chargez pas votre fusil ; lorsque la pièce part, couchez en joue, visez-la, suivez-la, vous êtes certain de ne pas la tuer, par conséquent vous pouvez conserver tout votre sang-froid. Quand vous tiendrez le gibier au bout de vos canons, lâchez la détente et brûlez votre amorce. »

En suivant ce conseil, les jeunes gens qui font leurs débuts à la chasse s'accoutument à tirer sans se presser, et ils ont, en outre, l'avantage de ne pas brûler inutilement leur poudre en manquant tous leurs coups.

Les joueurs qui voudront bien pratiquer le moyen que nous indiquons, c'est-à-dire jouer *à blanc*, pendant huit jours, par exemple, et piquer la carte dix heures par jour

(*nul bien sans peine*), retireront plus de profit de cette conduite que les chasseurs du conseil de leur maître ; car, pour le prix d'une séance de jeu à la Roulette ou au Trente-et-quarante, on peut brûler beaucoup de poudre au vent.

Et ce n'est point un profit passager que nous garantissons aux joueurs : que chaque soir ils fassent le relevé de leurs cartes et qu'ils appliquent à ce relevé le système qu'ils avaient l'intention de jouer, ils acquerront la preuve évidente que le plus sûr moyen de gagner, c'est de ne pas jouer, et qu'*en jouant on perd le temps et l'argent*. Bien convaincus désormais qu'*il n'y a rien à faire au jeu*, ils s'éloigneront du tapis vert sans bourse délier, en jetant un regard de

pitié sur toutes les malheureuses dupes assises autour des tables, et peut-être en nous remerciant du fond du cœur de notre bon avis.

Pour obtenir un résultat pouvant servir de preuve, il ne suffit pas de piquer dix coups, ni cent coups, ni même mille coups; il est évident qu'il est impossible de bâtir sur un nombre aussi limité un système tel que celui de l'ÉQUILIBRE; autant vaudrait-il essayer de prouver qu'il n'y a pas de vicissitudes dans le mariage; en donnant pour exemple le premier mois qui suit les noces, la lune de miel! Attendez, au contraire, deux mois de mariage, trois mois, six mois au plus, et vous aurez la preuve qu'il n'y a *nulle rose sans épines* et

que *toute joie faut en tristesse*. Le mariage est soumis, comme les autres loteries, à toutes les vicissitudes des jeux de hasard.

Au lieu de 1,000 coups, piquez-en donc 20,000, 50,000, et vous serez convaincu que tous les *coups de banque* se balancent dans une exacte proportion.

Voici les résultats sincères d'un relevé de près de 63,000 coups de banque, non compris les refaits simples, ni les refaits de 31 :

Noir : 31,425
Rouge : 31,239
―――――――
Total : 62,664 coups de banque.

Sur ce nombre considérable, l'une des

couleurs ne l'a emporté que de 186 coups.

Cet équilibre à peu près parfait dans les totaux a été rompu, durant le cours des *tailles*, près de 400 fois en faveur de la rouge, et près de 600 fois en faveur de la noire, la couleur dominante conservant chaque fois son avantage plus ou moins longtemps, et l'écart étant plus ou moins fort ; en définitive, toutes les différences se sont soldées par 186 coups en faveur de la noire, 186 sur 62,664 !

Au milieu de ces alternatives où l'avance était prise tantôt par une couleur, tantôt par l'autre, il y a eu plusieurs fois équilibre parfait, et à la fin, au 62,664ᵉ coup, il n'y avait qu'une différence de 186 points, 3 pour 1,000 !

C'est donc une vérité bien établie qu'il y a autant de coups de rouge que de coups de noir. Ainsi, celui qui mettrait constamment sur la même couleur une pièce à la fois, ou, en termes de jeu, celui qui jouerait *à masses égales,* toujours sur la même couleur, ne gagnerait ni ne perdrait si le jeu était égal, si le refait de 31, le zéro et le double zéro n'existaient pas. Mais là, par exemple, où se prélève la dîme des deux zéros, comme à Bade et à Spa, sur 38 mises, le joueur est sûr d'en perdre une et demie, de par les priviléges des banques de jeu.

Tous les joueurs admettent que les zéros sortent aussi souvent que les autres numéros; la plupart même prétendent qu'ils sortent plus souvent, mais c'est là un grossier

préjugé entretenu par la haine générale contre les zéros : comme il y a 36 numéros, plus deux zéros, ceux-ci sortent en moyenne chacun une fois par chaque série de 38 coups de banque.

A la sortie de l'un des deux zéros, celui qui aura joué sur la couleur opposée à celle de ce zéro perdra sa mise tout entière; en supposant maintenant qu'à la sortie de l'autre zéro, la mise du même joueur soit placée sur la couleur de ce zéro, il n'en perdra que la moitié en partageant avec la banque.

C'est donc bien une perte réelle et régulière d'une mise et demie tous les 38 coups: en conséquence, sur 62,664 coups (non compris les zéros), le *ponte* qui aura été le plus

favorisé ne perdra pas moins de 2,610 pièces, soit 13,050 francs, si chaque mise est de 5 francs, ou 10,962 francs, si la mise n'est que d'un double florin.

N'est-il pas évident qu'*entrer et perdre dans ces maisons est une même chose? L'enseigne est à leur porte, on y lirait presque :* « *Ici l'on trompe de bonne foi* [1]. »

Jouer à masses égales constamment sur la même couleur, c'est une marche très-simple et aussi rationnelle qu'aucune autre : tantôt on gagne, tantôt on perd, et, en fin de compte, on se trouve au pair moins le droit de banque, qui ne vaut guère la peine d'être compté :

[1] La bruyère, *Caractères*.

2,610 pièces sur 62,664, 4 pour 100 ! Qui voudrait se refuser l'honneur de soutenir des établissements d'une utilité aussi incontestable que les maisons de jeu, au moyen d'une petite rétribution de 4 pour 100 prise sur ses revenus ? Quelle personne amie des bonnes œuvres hésiterait dans son choix, s'il s'agissait d'une offrande à faire, entre ces respectables institutions et le denier de Saint-Pierre ?

Mais, dira-t-on, puisque les deux couleurs se sont devancées tour à tour, en jouant sur la rouge, par exemple, et en s'arrêtant lorsque cette couleur aurait une avance, on réaliserait un bénéfice. Erreur ! présomption ! Il faut d'abord admettre que ce bénéfice cou-

vrirait tous les droits de banque payés (refaits de 31, zéros, doubles zéros); il faut surtout ne tenir aucun compte de cet écueil, contre lequel viennent se briser les plus fermes volontés : la cupidité ! — *Contentement d'une apporte désir d'une autre*, dit le peuple dans son bon sens aussi simple que droit.

Qu'appellerez-vous bénéfice ? serait-ce 500 francs, 1,000 francs ? Vous auriez fait 100 lieues, 200 lieues et plus, vous auriez déjà dépensé une somme presque égale à votre bénéfice en frais de voyage et d'hôtel, et vous vous arrêteriez là ! Vous avez la veine, et vous manqueriez l'occasion ! Sottise et folie ! En avant donc ! *Il n'a rien fait qui n'achève rien !*

Le jeu continue; une première pièce est reperdue, puis une seconde, puis une troisième; l'écart de la rouge diminue sensiblement; encore quelques coups, et l'équilibre sera rétabli !

Il a vaincu à Austerlitz, à Iéna, à Friedland, à Wagram; il est grand, il est le maître souverain, il est un demi-dieu ! Ceux qui jouent à la rouge, la couleur du sang, la couleur impériale, gagnent des sommes fabuleuses : c'est un écart de bonheur inouï ! Heureux l'Empereur, heureux les joueurs, si celui-là sait s'arrêter, si ceux-ci savent se retirer à temps, parce que tout à l'heure la retraite de Moscou, la capitale souillée, les conquêtes de la République perdues, toutes les

hontes qu'un Français n'ose se rappeler ni rappeler aux autres, et enfin la captivité de Sainte-Hélène, vont rétablir l'équilibre entre les couleurs; et la noire, la couleur de deuil, va regagner le terrain perdu !

La possession de la moitié de l'Europe ne suffisait pas à son ambition, et bientôt un trou en terre, de quelques pieds carrés, sur un îlot perdu au milieu des mers, suffira à contenir la dépouille de ce colosse brisé par l'adversité.

Que si l'exemple d'un pareil écart de bonheur suivi d'une réaction aussi complète n'instruit ni les rois, ni les juges de la terre, qu'il serve du moins de leçon aux joueurs !

Qu'il leur apprenne qu'*il n'y a qu'heur et malheur dans ce monde*, que veine et déveine au jeu, et que toutes les vicissitudes aboutissent au même résultat, L'ÉQUILIBRE !

L'examen comparatif des 62,664 coups de jeu fournira des preuves surabondantes à l'appui du vrai système des jeux de hasard ; quant au système des hasards de la vie, qui marche de pair avec l'autre, il suffit d'ouvrir un livre d'histoire pour en trouver à chaque page la démonstration évidente et irrécusable.

Ce système des écarts et des réactions est si vrai qu'un seul exemple cité en rappelle cent autres à la pensée; il vient d'être fait

allusion à l'élévation prodigieuse et à la chute effroyable de Napoléon Ier, et tout naturellement la pensée se reporte à un écart de l'esprit humain dont Napoléon est le sujet, et qui a été suivi d'une réaction très-surprenante.

Pendant dix ans, tous les yeux sont éblouis et tous les esprits sont fascinés par la gloire de cet infatigable chef de bataille, dont l'ambition et l'orgueil ont fait verser le sang de plus de trois millions de soldats, sujets ou ennemis.

Quel écart d'admiration, d'enthousiasme, d'idolâtrie ! La réaction doit être proportionnée; elle est là, vous allez la toucher du doigt : l'opinion publique s'indigne, de nos

jours, de la cruauté du roi de Dahomey, qui ordonne d'égorger trois cents nègres pour remplir de leur sang un bassin où Sa Majesté noire a la fantaisie de se promener en bateau, à travers des ondes de sang humain.

L'écart : des odes, des lauriers, des arcs de triomphe, pour une tuerie de trois millions d'hommes ; la réaction : des injures et des malédictions pour trois cents esclaves égorgés ! l'apothéose, pour avoir fait couler un fleuve de sang ; les gémonies, pour quelques palettes !

Les 62,664 coups de jeu se sont répartis de la manière suivante, en intermittences

ou coups de 1, et en séries ou coups de 2, de 3, etc.

Coups de					
Coups de	1	15,684	qui sont le produit de	15,684	coups de jeu.
—	2	7,593	—	15,186	—
—	3	3 912	—	11,736	—
—	4	2,139	—	8,556	—
—	5	963	—	4,815	—
—	6	450	—	2,700	—
—	7	243	—	1,701	—
—	8	132	—	1,056	—
—	9	51	—	459	—
—	10	45	—	450	—
—	11	15	—	165	—
—	12	6	—	72	—
—	13	3	—	39	—
—	14	0	—	0	—
—	15	3	—	45	—

Total des intermittences et des séries. . . . 31,239

Total des coups de jeu 62,664

Nous avons dit : Tous les coups au delà du coup de 1 sont égaux aux coups de 1, tous les coups au delà du coup de 2 sont égaux aux coups de 2, et ainsi de suite. On voit, en

effet, par les chiffres qui précèdent, que, s'il y a eu 15,684 coups de 1, tous les autres coups réunis se sont élevés à 15,555, ce qui laisse en faveur des coups de 1 une différence insignifiante de 129 coups de jeu sur 62,664, si l'on considère le total général, ou sur 31,239, si l'on ne tient compte que du total des intermittences et des séries.

On dirait vraiment que les chiffres ont été disposés tout exprès pour produire ce résultat; mais il n'est pas besoin d'aider au hasard, parce que le hasard est lui-même le type de la parfaite régularité. Le hasard fait sans peine, en obéissant à la loi de l'équilibre à laquelle il est soumis, ce qui coûterait réellement beaucoup d'efforts à un vulgaire faiseur de chiffres.

Voici, du reste, le relevé général des différences que présente cette comparaison :

					DIFFÉRENCES	
					en plus,	en moins.
Coups de	1	15,684	coups au delà	15,555	129	»
—	2	7,593	—	7,962	»	369
—	3	3,912	—	4,050	»	138
—	4	2,139	—	1,911	228	»
—	5	963	—	948	15	»
—	6	450	—	498	»	48
—	7	243	—	255	»	12
—	8	132	—	123	9	»
—	9	51	—	102	»	51
—	10	45	—	27	18	»
—	11	15	—	12	3	»
—	12	6	—	6	»	»
—	13	3	—	3	»	»
—	14	0	—	3	»	3
—	15	3	—	0	3	»
					405	621

Les différences en plus et en moins se balancent à 216 près.

Plaise à Dieu et à messieurs les membres du Corps législatif que les budgets des recettes et des dépenses de notre cher pays se

balancent toujours aussi exactement! alors messieurs les ministres, avec ou sans portefeuille, n'auront plus à faire tant d'efforts d'éloquence pour prouver l'équilibre du budget. Mais, que disons-nous! la tâche de ces grands et subtils calculateurs est finie, et grâce au sénatus-consulte du 31 décembre, il y aura désormais moins d'*écarts* entre les dépenses et les recettes de la France qu'entre les coups de jeu comparés les uns aux autres.

Tous les coups au delà du coup de 1 (15,555) ne présentent qu'une différence de 129 avec les coups de 1 (15,684). Quel serait donc le bénéfice de celui qui jouerait contre toutes les passes de 2 et au delà? — Ce jeu, qui ne manque pas de partisans, consiste à

mettre une pièce sur la couleur opposée à celle qui vient de sortir pour la première fois ; par exemple, si rouge sort après deux ou trois coups de noir, je mets à noir ; si rouge sort encore, j'attends un coup de noir, et, quand il arrive, je mets à rouge. En un mot, et en termes de jeu, je parie pour les intermittences contre les coups de série ; je gagne tous les coups de 1 et je perds tous les coups de 2, de 3 et au delà. Le résultat de ce jeu aurait été un bénéfice de 129 pièces en 62,664 coups ! Quel beau résultat ! et que devient ce bénéfice même, en tenant compte du droit de banque, qui a été de 2,610 pièces ? C'est-à-dire que la perte du joueur serait de 2,481 pièces, au lieu de 2,610 ! — 62,664 coups, c'est le nombre qui peut se débiter à

une table de Trente-et-quarante en deux mois, dans 60 séances de 11 à 12 heures chacune : est-ce la peine de jouer pendant deux mois pour arriver à ce résultat inévitable d'une perte de 2,481 pièces ?

Mais à quoi bon pousser plus loin cet examen ? Une différence de 129, n'est-ce pas l'équilibre parfait ?

Au lieu de nous arrêter au 62,664° coup, si nous avions continué de piquer la carte jusqu'au 63,000°, il est à peu près certain qu'il n'y aurait même pas eu une seule unité de différence.

La loi de l'équilibre ne peut pas dépendre de quelques coups de plus ou de moins; elle est au dessus d'une différence de 129.

Il en est de même dans tous les genres : il y a peu de destinées où l'équilibre entre les bonnes et les mauvaises chances, entre l'élévation et la chute, entre la richesse et la pauvreté, ait apparu avec une perfection aussi absolue que dans la vie de M. de Lamartine. Il a été le Roi des poëtes, le Roi des tribuns, et presque le Roi des Rois, car à un certain moment il a été comme le Roi de France. La réaction qui devait suivre tant de gloire et tant de bonheur a été subite, terrible, complète. Eh bien ! si M. de Lamartine avait disparu de la scène publique quelques mois après la Révolution de Février, il aurait encore conservé un certain prestige de gloire et un petit cortége de partisans, d'amis et d'admirateurs. Il y aurait eu, entre l'écart

et la réaction, une petite différence égale peut-être à 129 coups de jeu; mais une des preuves les plus éclatantes du vrai système des hasards de la vie aurait manqué à notre démonstration.

Il nous est pénible de raconter la réaction qu'a subie la splendide destinée de cet homme célèbre; nous abrégerons. La réaction s'est d'abord attaquée à l'écrivain : l'illustre auteur des *Méditations* et des *Harmonies poétiques*, qui aura une si belle page dans l'histoire des poëtes, a écrit des pages d'histoire qui ne sont supérieures que par le style à celles écrites par M. Alexandre Dumas. Qu'est-ce que l'*Histoire des Girondins*, pour ne nommer qu'un seul livre, sinon un véritable roman historique? Quant à l'homme po-

litique, que sont devenus ses partisans, ses amis, ses admirateurs? Hélas ! la souscription publique ouverte en faveur de M. de Lamartine a permis de les compter. Ils se sont évanouis comme sa puissance.

Terminons là, en exprimant encore le regret d'avoir eu à citer ce grand exemple des vicissitudes humaines; notre excuse est de ne l'avoir pas cherché, il est venu de lui-même s'offrir à nous. Tel Bélisaire aveugle allait de ville en ville demandant la charité; tel Lamartine, pauvre et abandonné, a frappé à notre porte comme il a frappé à la vôtre, tenant à la main, au lieu du casque de Bélisaire, une liste de souscription.

O vanité des vanités ! O triste retour des choses d'ici-bas !

C'est encore le jeu à masses égales que nous venons de mettre en pratique, mais ce jeu n'est pas celui des débutants ; il suppose déjà de la prudence, une prudence chèrement acquise. Jamais un novice ne débutera au tapis vert en jouant à masses égales, et encore bien moins débutera-t-il en jouant sur le coup de 1.

Tous les novices ont la même pensée, la même illusion ; non, c'est la même conviction qu'il faudrait dire. Le même rayon d'en haut les a tous illuminés ; ils ont tous fait la même découverte, une découverte merveilleuse, dont le succès est infaillible ! Ils ne joueront jamais après le coup de 1 : ce serait de la niaiserie ; ni après le coup de 2 : il y aurait de l'imprudence ; ni après le coup de

3 : le gain ne serait pas encore assuré ; quelques-uns commenceront à jouer après le coup de 4 ; mais les prudents, les forts, ceux, en un mot, qui ne veulent rien laisser au hasard, joueront après le coup de 5. Quand la couleur rouge, par exemple, sera sortie cinq fois, ils mettront une pièce à noir. C'est une pièce gagnée ! comment pourrait-il en être autrement ? Rouge, sorti 5 fois, ne doit plus sortir ; c'est presque impossible. Au pis aller, s'il se présente une passe de plus de 5, cela arrive si rarement, disent ces joueurs ignorants et crédules, que ce n'est guère la peine de tenir compte de ces pertes accidentelles.

On pourrait croire que les croupiers, qui observent par distraction et par habitude la

manière de jouer, c'est-à-dire le *système* de chacun, éprouvent une certaine appréhension en voyant ces joueurs piquer gravement la carte, et attendre avec une froide et inébranlable résolution qu'une couleur ait passé cinq fois de suite avant de risquer une seule pièce. Hélas! non, ils n'ont pas peur; ils ne sourient pas non plus; ils regardent avec la plus complète indifférence. Ils sont tellement aguerris, ces braves gens! tellement rompus à tous les systèmes des joueurs! Il n'y a plus de système nouveau pour les croupiers; ils les connaissent tous si bien que quelques coups de jeu leur suffisent pour reconnaître le système suivi par chacun des joueurs assis autour de la table. Cela est si vrai qu'il arrive quelquefois que des croupiers com-

plaisants avertissent les joueurs distraits, ou peu exercés aux systèmes par lesquels ils entendent ruiner la banque, que la passe qu'ils attendent pour jouer est arrivée. N'est-il pas comique d'entendre dire à demi-voix : « Monsieur, votre coup est arrivé ; vous oubliez de jouer. — Ah ! c'est vrai, je vous remercie bien. » — N'est-il pas plus comique encore de voir le ponte reconnaissant s'empresser de placer sa mise sur la couleur si long-temps attendue, et de voir, un instant après, le râteau de l'officieux croupier ramasser cette mise risquée avec tant de prudence !

Vous n'êtes pas le millième, vous êtes le cent-millième inventeur de ce système infaillible, et vous serez la cent-millième dupe

de cette merveilleuse découverte. Vous n'inspirez pas plus de peur aux croupiers que la brebis n'en inspire au loup, le lapereau au vieux renard, et le pigeon à l'épervier; vous êtes leur proie, et ils considèrent d'avance comme leur butin tout le contenu de votre portefeuille. Pour que votre argent passe de votre poche dans la caisse de la banque, ce n'est plus qu'une affaire de temps; vous *durerez* un peu plus que ceux qui *jouent les intermittences*, parce que vous aurez moins souvent l'occasion de jouer, voilà tout; parce que, au lieu de jouer tous les quatre coups en moyenne, il vous arrivera souvent de piquer deux tailles de suite sans jouer une seule fois, c'est-à-dire sans rencontrer un seul coup de 5.

Mais vous aboutirez toujours au même ré-

sultat que les joueurs moins patients et non moins sages que vous, qui préfèrent jouer après chaque changement de couleur, et chercher les coups de 1.

Quelque rares que soient les coups de 5, le nombre des coups de 6, dont ces joueurs se sont si peu préoccupés, ne leur est inférieur que de moitié, et les coups de 7, de 8, de 9, etc., réunis aux coups de 6, sont exactement égaux en nombre aux coups de 5. Quand rouge est sorti 5 fois, il y a donc autant de raisons de parier qu'il sortira une 6ᵉ fois, ou une 7ᵉ, ou une 8ᵉ, ou plus encore, que de compter que noir va sortir.

Dans le relevé des 62,664 coups de jeu, il y a eu 963 coups de 5 et 948 coups au delà. La différence en faveur des coups

de 5 n'est que de 15 points : est-il possible de bâtir un système sur un écart de 15 points, quand il est d'ailleurs certain que cet écart aurait disparu si nous avions poursuivi nos expériences un millier de coups au delà du chiffre auquel nous nous sommes arrêté ?

L'épreuve des coups de 5, ou de 4, ou de 6, a été tentée si souvent, et toujours avec si peu de succès, qu'un beau jour il y a eu réaction contre ce mode de jouer, et nombre de joueurs, furieux de leurs mécomptes, ont pris résolument un chemin tout opposé. Semblables à ces hommes politiques, soi-disant conservateurs et qui ne le sont réellement que de leurs intérêts, qui deviennent tout d'un coup libéraux, et radicaux au be-

soin, si le rôle de conservateur ne leur a pas rapporté les beaux bénéfices qu'ils en attendaient, ces joueurs, déçus dans leurs espérances, se sont lancés dans les opinions les plus avancées, ils ont traité de gens arriérés les joueurs à la *retardataire*, qui attendent pour jouer sur une couleur qu'elle soit de plusieurs coups en retard sur l'autre, et ils se sont proclamés joueurs du progrès, joueurs à la *gagnante*.

Ils ont dit : « C'est une erreur, une erreur grossière, que de penser qu'une couleur ne doit plus sortir parce qu'elle est déjà sortie 4 fois, ou 5 fois, ou 6 fois, ou même davantage ; si elle est déjà sortie tant de fois, c'est une raison de plus pour qu'elle sorte encore ; l'unique moyen de gagner, c'est de jouer

à la gagnante : rouge est sorti 5 fois, mettons à rouge. »

La vérité est que, si rouge est sorti 5 fois, il n'y a pas une raison de plus pour qu'il sorte encore, ni une raison de moins pour qu'il ne sorte plus, atttendu l'égalité parfaite entre le nombre des coups de 5 et celui des coups au delà.

Tous les calculs des joueurs viennent échouer contre le grand principe qui gouverne les vicissitudes de la nature, les révolutions des empires et les coups de la Roulette et du Trente-et-quarante, l'ÉQUILIBRE!

Plus on examine les divers résultats des coups de jeu, plus le vrai système des jeux

de hasard apparaît évident, incontestable.

Voyons, par exemple, la répartition en rouges et en noirs de tous les coups dont le détail est plus haut, et qui sont le résultat de 62,604 coups de banque.

	Noirs.	Rouges.	Totaux.	Le nombre des noirs comparé à celui des rouges a été de	
				en plus,	en moins.
Coups de 1	7,797	7,887	15,684	»	90
— 2	3,807	3,786	7,593	21	»
— 3	1,983	1,929	3,912	54	»
— 4	1,056	1,083	2,139	»	27
— 5	483	480	963	3	»
— 6	264	186	450	78	»
— 7	102	141	243	»	39
— 8	63	69	132	»	6
— 9	24	27	51	»	3
— 10	27	18	45	9	»
— 11	9	6	15	3	»
— 12	»	6	6	»	6
— 13	3	»	3	3	»
— 14	»	»	»	»	»
— 15	»	3	3	»	3
	15,618	15,621	31,239	171	174

Différence : 3 Différence égale : 3

9.

Voilà, sur 31,239 coups, une différence de trois points entre les deux couleurs! Qui oserait maintenant jeter la pierre au hasard à cause de ses mauvais coups, ou bâtir des châteaux en Espagne en se fiant à ses faveurs? Qui peut se vanter d'avoir une conduite plus régulière que lui? S'il fait le plus petit écart, il rentre tout de suite dans l'ordre, et ses plus fougueux dérèglements se bornent presque toujours, en fin de compte, à un écart de 3 points!

Dans le tableau qui précède, la marche du hasard a été remarquablement mesurée. Sur 15 points de comparaison, l'écart s'est élevé une seule fois à 90 coups, et cinq fois il s'est réduit à 3, deux fois à 6 et une fois à 9. Il est juste de dire que le hasard ne procède pas

toujours ainsi : il se porte quelquefois tout d'un côté au commencement, reste penché de ce côté, et ne reprend l'équilibre qu'après un grand laps de temps. La réaction reparaît alors, soudaine, fatale, pour ainsi dire sans intermittences ; et ce brusque retour frappe les esprits bien plus que les faibles oscillations des parties de jeu ordinaires. Ce sont ces grands écarts qui trompent les gens qui ont la vue courte : ils nient l'équilibre jusqu'à ce que celui-ci, reparaissant à leurs yeux étonnés, leur donne une nouvelle et éclatante leçon.

Un des exemples les plus mémorables du fatal retour des mauvaises chances, après une longue veine de bonheur, s'offre à nous à la

fin du dernier siècle. La première partie jouée fut heureusement gagnée, mais la revanche eut un dénoûment effroyable, si effroyable qu'il devint impossible de jouer *la belle*.

Qui ne devinerait qu'il s'agit de Marie-Antoinette, de la fière souveraine, de la princesse heureuse et fêtée, de la reine dont le bonheur faisait tant d'envieux, de la femme dont l'incomparable beauté n'inspirait pas moins de jalousie que d'admiration? Pariez pour elle, sans crainte, pendant les premières années de son mariage et lorsqu'elle monte sur le trône; elle gagne, elle gagne encore, elle gagne toujours. Rouge, sa couleur, n'a point cessé de sortir. — Cependant une noire paraît : c'est la première fois, c'est une intermittence, c'est le 14 juillet. Rouge revient,

puis noire : c'est une nouvelle intermittence, c'est le 6 octobre. Rouge revient encore, puis noire ; rouge encore une fois, puis noire, noire, et toujours noire : c'est le 20 juin, c'est le 10 août, c'est le 21 janvier. Noire est décidément la gagnante. Ne voyez-vous pas tous les nobles cœurs en deuil? La reine est arrêtée, la reine est au Temple, la reine est conduite au tribunal, elle est interrogée par Herman, l'odieux émule de l'exécrable Dumas, et accusée par Fouquier-Tainville et par Hébert ! O honte ! Elle, la reine Marie-Antoinette, en coupable devant ces juges et ces accusateurs ignobles, supplice plus grand que celui de la mort, par lequel elle expia vingt années d'incomparable bonheur !

L'échafaud, ce terrible ministre de l'égalité, fut cette fois l'instrument fatal de l'équilibre.

« La reine fut expédiée en deux jours, 14 et 15 (1). »

C'est dans ces termes cyniques qu'un historien ose raconter la fin de Marie-Antoinette.

Après le coup brutal de la guillotine, le méchant coup de plume de l'écrivain. Et il se trouve des gens qui admirent cet écart de style, comme ils admirent tout ce qui tombe de la plume de M. Michelet. Au fait, M. Michelet fait école : il a le droit de se considérer comme le maître et le modèle de tous ces

(1) Michelet, *Histoire de la Révolution française.*

historiens et orateurs politiques qui, ne pouvant élever leurs idées et leur style à la hauteur de l'histoire, rabaissent les grandes figures et les grandes époques de notre histoire au niveau de leurs étroites conceptions, et les représentent comme ils les comprennent.

C'est la faute de notre mauvais goût si nous n'apprécions pas la beauté de cette phrase : « La reine fut expédiée en deux jours, 14 et 15. » C'est sans doute aussi notre insuffisance qui nous empêche d'admirer la parole brutale et l'éloquence débordée de certains orateurs, disciples de M. Michelet, qui ne sont pas des princes de la parole.

Nous avons vu à quel point de perfection l'équilibre existe : 1° entre les couleurs, sur un total de 62,664 coups de jeu ; 2° entre les intermittences et les séries ; 3° entre les coups de noir et les coups de rouge (intermittences et séries), formant un total de 31,239 coups.

Nous allons maintenant comparer tous les coups de séries entre eux ; cette comparaison prouvera une fois de plus qu'on ne peut point prendre le hasard en défaut, qu'on l'attaque soit d'un côté, soit d'un autre, tant il est vrai que, « quelque incertitude et quelque variété qui paraissent dans le monde, on y remarque néanmoins un certain enchaînement secret, et un ordre réglé de tout temps par la Providence, qui fait que chaque chose

marche en son rang, et suit le cours de sa destinée [1]. »

Les coups de 2, de 3, etc., réunis, se sont élevés au nombre de 15,555 ; il s'agit de savoir comment ces 15,555 séries se sont réparties en séries isolées et en groupes de 2, de 3, de 4 séries de suite et au delà.

Voici cette répartition aussi exacte que possible :

Séries isolées ou séries en intermittences		3,837	qui représentent	3,837	séries.
Groupes de	2 séries.	1,995	—	3 990	—
—	3 —	996	—	2.988	—
—	4 —	456	—	1,824	—
—	5 —	231	—	1,155	—
—	6 —	117	—	702	—
—	7 —	72	—	504	—
—	8 —	39	—	312	—
—	9 —	12	—	108	—
—	10 —	0	—	0	—
—	11 —	9	—	99	—
—	12 —	3	—	36	—
Total des intermittences et des groupes.		7,767	Total des séries.	15,555	

[1] De La Rochefoucauld.

Quelle harmonie merveilleuse dans ces nombres pour qui sait les déchiffrer! Quelle lumière pour les faiseurs de systèmes! Ces derniers voulaient bien admettre à la rigueur l'égalité entre les coups de 1 et les coups au delà, entre les coups de 2 et les coups au delà, et ainsi de suite ; mais comment supposer que les séries suivent exactement la même marche symétrique !

C'est là pourtant une règle absolue, dont le relevé qui précède est la preuve positive. Ce relevé montre jusqu'à l'évidence qu'il y a autant de séries isolées que de groupes de séries, autant de groupes de 2 séries que de groupes de 3, de 4 séries et au delà réunis; et le tableau comparatif ci-après ne fera que le prouver par surcroît.

			groupes		DIFFÉRENCES en plus, en moins.	
Séries isolées....	3 837 de	2 séries et au-delà	3,930	»	93	
Groupes de 2 séries	1 995	3 —	1,935	60	»	
— 3 —	996	4 —	939	57	»	
— 4 —	456	5 —	483	»	27	
— 5 —	231	6 —	252	»	21	
— 6 —	117	7 —	135	»	18	
— 7 —	72	8 —	63	9	»	
— 8 —	39	9 —	24	15	»	
— 9 —	12	10 —	12	»	»	
— 10 —	0	11 —	12	»	12	
— 11 —	9	12 —	3	6	»	
— 12 —	3	» —	0	»	»	
				147	171	

Différences en moins.... 24

En somme, l'écart dans l'ordonnance des séries est de 24 sur un total de 15,555 !

Ne faisons pas aux joueurs à systèmes l'injure de discuter cet écart.

La leçon pratique à tirer de cette dernière comparaison, c'est qu'après deux, trois,

quatre, six, dix séries même, qui se suivent, le joueur n'a pas de motifs de supposer que le coup suivant sera une intermittence plutôt que le commencement d'une autre série.

Le système qui consiste à rechercher les intermittences après un certain nombre de séries est donc encore à rebuter. Qu'à cela ne tienne ! Pour un système de manqué, dix autres à essayer !

Les joueurs dépourvus d'imagination sont prévenus que, dans toutes les villes de jeux, des individus tiennent *boutique* de systèmes. Ces industriels, dont les plus hardis s'intitulent *professeurs de systèmes*, se contentent en général, pour prix de leurs utiles servi-

ces, de partager la table et de faire quelques emprunts à la bourse de leurs élèves et de leurs clients, qu'ils recrutent parmi les joueurs jeunes d'années et d'expérience.

L'industrie de ces effrontés coquins devrait faire réfléchir les joueurs sur la puérilité des systèmes qu'ils se sont eux-mêmes donné tant de peine à combiner. Le système que chacun a dans sa poche, et qu'il ne renoncerait peut-être pas à appliquer, tant il le croit neuf et infaillible, quand bien même on lui offrirait une fortune pour prix de sa renonciation, se trouve tout au long parmi les recettes du professeur de systèmes, et il n'est même pas marqué au bon coin! Mais rien ne peut ébranler la confiance du joueur dans son propre système, rien, si ce n'est la perte de

tous ses écus ; et encore, lorsqu'il succombe « il pense que c'est par méprise. Il n'est frappé, dans cette dernière circonstance, que des combinaisons heureuses qu'il avait confusément envisagées, et qu'il a eu, dit-il, le malheur de dédaigner [1]. »

Pourrait-on croire, si le fait n'était avéré, qu'il s'est trouvé des joueurs tellement convaincus de l'infaillibilité des systèmes qu'ils avaient inventés (après dix mille autres joueurs), qu'ils se faisaient un cas de conscience de les mettre à exécution ! Certains de ruiner les maisons de jeu, ces joueurs d'une délicatesse admirable et d'une crédulité vraiment brulesque croyaient commettre un lar-

[1] Dusaulx.

cin en jouant contre les banques. « C'est voler, pensaient-ils, que de jouer à coup sûr. »

Il eût été généreux de laisser vivre et mourir ces braves gens avec la pensée d'avoir fait une si grande découverte, et la douce et noble satisfaction d'avoir renoncé volontairement aux immenses richesses dont cette découverte devait être la source.

Hélas! les amis consultés, quelquefois même les confesseurs, moins crédules et par conséquent moins scrupuleux, s'empressaient de lever les scrupules de ces consciences honnêtes et timorées; et les banques de jeu, encore moins crédules que les amis, se chargeaient volontiers d'éprouver, à leurs risques et périls, la puissance irrésistible de ces nou-

veaux systèmes ; et elles ne manquaient pas de réduire systèmes, illusions et portefeuilles à néant.

Nous parlons au passé, mais ce sont des faits qui se renouvellent fréquemment, parce que « l'idée du gain, lorsqu'elle séjourne trop long-temps dans une tête faible, ardente et subjuguée par de vaines combinaisons, convertit le doute en certitude, fait regarder comme infaillible ce qu'on désire fortement.[1] »

Il arrive encore que des joueurs, aussi lumineusement inspirés comme chercheurs de systèmes, mais moins désintéressés que les précédents, offrent aux directeurs des mai-

[1] Dusaulx.

sons de jeux la communication de systèmes qui doivent infailliblement faire sauter toutes les banques, et leur proposent d'acheter le secret de leurs découvertes, en prenant un engagement d'honneur de ne jamais faire usage de ces systèmes, et de n'en révéler le secret à qui que ce soit.

Messieurs les directeurs doivent bien rire en recevant ces mystérieuses et obligeantes communications ; mais, comme ils sont gens à tirer parti de tout, et particulièrement de la sottise de leurs dupes, ils ont imaginé à leur tour de répandre le bruit que « les banques de jeux avaient acheté, à un prix très-élevé, le secret d'un individu qui avait trouvé le moyen de toujours gagner à la Roulette et au Trente-et-quarante. Pour sauver leurs entreprises

d'une ruine complète, les directeurs s'étaient résignés à des sacrifices immenses : il avait bien fallu accepter les conditions de l'heureux inventeur ; l'achat de son secret était pour eux une question de vie ou de mort. »

A la bonne heure ! voilà un système qui vaut de l'or ; il réveille l'esprit inventif des joueurs, ranime leurs espérances, et met en mouvement, dans la direction des tables de jeux, une énorme quantité de numéraire.

« Les banques ont acheté le secret d'un système qui devait les faire sauter à tout coup : donc ce système existe ; donc Napoléon a eu raison de dire que le calcul finirait par vaincre les banques de jeux ; donc c'est moi l'inventeur de ce système, etc., etc. »

Ainsi parle et raisonne le joueur tombé dans le piége.

Le tour est joué, très-bien joué, et les râteaux des croupiers, qui commençaient à chômer faute de joueurs, comme les moulins s'arrêtent faute d'eau, reprennent leur service avec une activité réjouissante.

Il n'y a de comparable à l'effet de ce bruit perfide répandu par les maisons de jeux que celui produit par la nouvelle des grands succès remportés par un joueur. Quand on apprit, de l'autre côté des Pyrénées, que l'Espagnol Garcia avait fait sauter plusieurs fois les banques de jeux, et avait gagné des sommes presque fabuleuses, toute la nation espagnole, qui a naturellement beaucoup de

penchant aux jeux de hasard, s'émut, et une nombreuse émigration de joueurs traversa la France, se dirigeant vers les bords du Rhin, théâtre des exploits de Garcia. Il y eut un moment où l'on ne parlait plus qu'espagnol à Bade, à Wiesbaden et à Hombourg.

Il est hors de doute que, grâce à cet entraînement général, les banques regagnèrent largement ce qu'elles avaient perdu avec Garcia, bien avant que celui-ci fût revenu donner à la loi de l'équilibre la plus éclatante sanction qu'elle eût jamais reçue sur les tapis verts.

Nous devons à nos lecteurs, pour les préserver de prendre des brevets pour les mêmes découvertes, de leur raconter deux

ou trois des systèmes merveilleux qui nous ont été révélés.

L'un d'eux, appelé par son auteur *Système de la maturité des chances*, et qualifié d'infaillible, consistait à attendre qu'un numéro fût resté 350 coups sans sortir; or, 350 coups, c'est le résultat de moins de quatre heures de jeu, et il est arrivé maintes fois qu'un numéro soit resté plusieurs jours sans sortir.

Un autre système, qui devait faire crouler Bade, et Wiesbaden, et Hombourg, et Spa, et Monaco, était basé sur le rétablissement de l'équilibre après un écart de 18 coups au maximum. — O ingénuité !

Il n'y a que la foi qui sauve : comment pourraient-ils se sauver, les auteurs impies de ces systèmes qui fixent à une limite de 350 numéros, d'une part, et à une limite de 18 coups de jeu, d'une autre part, la toute-puissance de Celui qui préside *le Conseil éternel qui renferme toutes les causes et tous les effets dans un même ordre !* Il est vrai que, « toutes les fois qu'un écart se présente, on peut prédire à coup sûr une réaction proportionnée ; mais il n'est pas donné à l'homme de prévoir où s'arrêtera l'écart, ni quand commencera la réaction (1). » Pour oser fixer à 18 coups la limite d'un écart, il faut être fou ou athée.

Un autre inventeur de systèmes, un homme

(1) Page 100.

sincère et convaincu [1], a confessé avoir remarqué un écart de 900 coups sur 10,000, et un écart de 18 coups suffirait à rendre le succès inévitable !

Un troisième système reposait sur les rapports qui existent, suivant l'auteur, entre les coups de jeu et les naissances des filles et des garçons. Nous ne nous chargeons pas de l'expliquer, ne le comprenant pas nous-même. Nous ne voyons, en effet, aucune similitude entre un coup de jeu et une naissance, si ce n'est que celle-ci est toujours le pronostic d'une mort, et celui-là l'avant-coureur d'une ruine.

[1] M. G. Grégoire.

Les professeurs de systèmes sont généralement des joueurs ruinés :

> On commence par être dupe,
> On finit par être fripon (1).

Après avoir été exploités par les banques, ils exploitent les joueurs.

A leur arrivée dans les villes de jeux, ceux-ci sont encore circonvenus par une classe d'industriels qui leur offrent un autre genre de services. Ces industriels, à figure judaïque, distribuent leurs adresses aux abords des gares de chemins de fer et dans les hôtels, en annonçant qu'ils escomptent toutes les valeurs de portefeuille et même celles de poche et de gousset, comme

(1) M^{me} Deshoulières.

les chaînes et les montres : ils font à la fois le métier de banquier et celui de prêteur sur gages.

Il semble que la bonne Providence ait placé à dessein, sur le passage des nouveaux venus disposés à tenter les chances du jeu, les escompteurs et les professeurs de systèmes, comme pour les avertir des dangers qu'ils vont courir. En effet, le triste sire qui tient école de systèmes témoigne par sa misère, suffisamment dévoilée par le délabrement de sa toilette, que, si ses systèmes sont magnifiques sur le papier, ils ne valent rien sur le tapis vert ; et la présence de l'escompteur, qui vous offre déjà ses services avant même que vous ayez risqué un

seul florin, est encore plus significative que celle du professeur.

L'un et l'autre sont des oiseaux de mauvais augure, qu'il serait de l'intérêt de messieurs les Directeurs des banques de jeux de faire disparaître, quand bien même cette suppression devrait leur coûter de gros sacrifices. Car nous sommes convaincu que la vue de ces parasites des maisons de jeu peut être une cause d'hésitation pour les joueurs calmes et réfléchis : ceux-ci doivent éprouver ce sentiment de crainte, qui fait bien vite déguerpir les promeneurs indiscrets qui viennent de lire sur un écriteau : « Ici, il y a des piéges à loup. »

Du reste, les joueurs sages sont si rares qu'il n'est guère utile de se préoccuper de

leurs réflexions et de leurs craintes, tandis que ceux pour lesquels *le mal d'autrui n'est que songe* [1] ne peuvent point se compter. Peu importent à ces derniers les piéges à loup ! Il est vrai que leurs amis et leurs voisins s'y sont laissé prendre, mais quant à eux il n'y a aucun danger. Peu leur importe de s'entendre dire : *Qui entretient femme et dés, il mourra en pauvreté* [2] ; et encore : *A bourse de joueurs, de plaideurs et de gourmands, il ne faut pas de ferrements* [3] : ils seront plus habiles que les autres ; ils le croient du moins, jusqu'à ce qu'ils apprennent à leurs dépens que *Nul ne doit désirer plus qu'il n'a, de peur de perdre ce qu'il a* [4].

(1-2-3-4) Vieux proverbes.

Ils ouvrent les yeux, mais trop tard, car *Se mettre au hasard comme au mariage* [1], c'est même chose : on se repent toujours quand il n'est plus temps.

La marche du hasard offre un spectacle vraiment admirable. Quelquefois les coups se croisent et s'entremêlent de telle sorte que les uns, peut-être les moins attendus, prennent une avance marquée, et les autres, vivement désirés et chèrement escomptés, n'ont pas encore paru. C'est un désordre singulier, qui trouble, éblouit, donne le vertige, trompe tous les calculs et renverse tous les systèmes.

(1) Vieux proverbe.

Voici dix intermittences qui se suivent, rouge, noir, rouge, noir, dix fois de suite; après ces dix intermittences, voici dix séries, un coup de deux, un coup de trois, un coup de cinq, un coup de sept, ainsi jusqu'à dix; c'est en un mot une mêlée incroyable, c'est une charge à volonté, qui jette un effroi mortel et cause des ravages terribles dans les rangs des joueurs, surpris et découragés par tant de coups imprévus et extraordinaires!

La plupart des joueurs regrettent alors de n'avoir pas suivi cette sage maxime : « Dans le doute abstiens-toi »; mais il n'est plus temps : les râteaux des croupiers ont fait une razzia complète de l'argent placé devant chacun des joueurs au commencement de

cette partie à surprises, et malheureusement au jeu comme *au gibet le repentir vient trop tard !* [1]

Puis tout d'un coup, de même qu'après la mêlée d'une bataille l'ordre se rétablit dans les rangs des soldats au signal des tambours et des clairons, de même un ordre merveilleux succède au désordre momentané des coups de jeu, et le hasard prouve une fois de plus que lui seul est capable de faire de l'ordre avec le désordre.

L'équilibre est rétabli : les coups de jeu se balancent exactement, et l'harmonie des couleurs n'a jamais été plus parfaite. A ce moment, les joueurs qui ont été ruinés par les

[1] Proverbe.

écarts, et qui, par grâce d'état, sont réellement incorrigibles, se disent simplement : « *L'argent ne se perd qu'à faute d'argent* [1] ; si nous avions pu soutenir le jeu, nous aurions *rattrapé* toutes nos pertes, et nous aurions même fait de gros bénéfices. » La vérité est qu'ils n'auraient fait aucun bénéfice, et qu'ils auraient tout au plus regagné leur argent, sous déduction, bien entendu, de tous les droits du refait de 31 et des zéros, que la banque perçoit et ne rend jamais. Ils auraient donc bien plus de raisons de dire : *Qui a beaucoup perd beaucoup* [2].

Le même ordre admirable succédant tou-

(1-2) Proverbes.

jours au désordre des coups de jeu, à quoi bon continuer la démonstration du vrai système des jeux de hasard, en prenant pour exemple un relevé de soixante et quelques milliers de coups ? Nous connaissons maintenant la théorie des coups de jeu, et, grâce à cette théorie, nous pouvons faire l'essai de nos divers plans d'attaque contre les banques sur un nombre de coups aussi considérable qu'il nous plaira.

A quoi bon piquer des centaines et des milliers de cartes, puisque nous savons d'avance quel sera le résultat de ce travail fastidieux et énervant ?

A quoi bon nous borner à la comparaison de quelques coups de jeu, et épiloguer sur

des différences de quelques unités, quand nous reconnaissons que « tous les coups se balancent, qu'il y a autant de coups de rouge que de coups de noir, que tous les coups au delà du coup de 1 sont égaux aux coups de 1, comme tous les coups au delà du coup de 2 sont égaux aux coups de 2, et ainsi de suite... (1) » ?

Établissons donc nous-même, en appliquant purement et simplement cette théorie, un état gradué de deux millions de coups au moins ; nous ferons ensuite, sur les chiffres de cet état, l'essai des divers systèmes d'attaque dont nous n'avons pas encore parlé.

(1) Page 115.

Pour nous faire mieux comprendre et afin de rendre la théorie des coups de jeu plus saisissable, nous renverserons la proposition, et au lieu de débuter par les coups de 1, dont le nombre est double de celui des coups de 2, nous dirons : S'il y a eu une série de 20 coups de la même couleur, il doit y avoir eu deux séries de 19 coups, quatre de 18, huit de 17, et ainsi de suite. En doublant chaque fois, nous arriverons à connaître combien il y a eu de coups de 1, et nous saurons combien il faut en moyenne piquer de coups de 1, de coups de 2 etc., avant de rencontrer des coups des plus hautes séries.

Exemple :

Si nous supposons	1 série	de 20 coups de la même couleur
nous devrons avoir	2 séries	de 19 —
—	4 —	18 —
—	8 —	17 —
—	16 —	16 —
—	32 —	15 —
—	64 —	14 —
—	128 —	13 —
—	256 —	12 —
—	512 —	11 —
—	1,024 —	10 —
—	2,048 —	9 —
—	4,096 —	8 —
—	8,192 —	7 —
—	16,384 —	6 —
—	32,768 —	5 —
—	65,536 —	4 —
—	131,072 —	3 —
—	262,144 —	2 —
—	524,288 intermittences ou coups de 1.	

Nous voyons donc qu'avant de rencontrer une série de 20 coups de la même couleur, il faut s'attendre à piquer 524,288 coups de 1 ! Or, un pareil nombre d'intermittences suppose plus de 2,097,000 coups de jeu ! car, si tous les coups de 1 sont égaux en

nombre à tous les coups de 2, de 3 et au delà, c'est-à-dire à tous les coups de séries réunis, ils représentent en somme le quart de tous les coups de jeu.

Il n'est pas étonnant, s'il faut lancer 2,097,000 fois la bille, ou aligner autant de fois les deux rangées de cartes du Trente-et-quarante, que les joueurs même les plus assidus voient à peine une fois dans leur vie une série de 20 coups de la même couleur.

Il résulte des chiffres qui précèdent que, pour une série de 20 coups, on en rencontrera 32 de 15, 256 de 12, 1024 de 10, 32768 de 5, etc.

Les 32,768 coups de 5 sont, par rapport

aux 524,288 coups de 1, dans la proportion de 1 à 16 : c'est-à-dire qu'il faut piquer 16 intermittences avant de rencontrer un seul coup de 5, et, les intermittences étant égales en nombre à tous les autres coups réunis, il faut conclure qu'il y aura un coup de 5 tous les 32 coups.

Comme nous avons déjà répété à satiété, et prouvé de même, que les coups de 1 étaient égaux à tous les coups de séries, nous pensons qu'après toutes les explications qui précèdent les joueurs comprendront et admettront comme certaine la règle suivante :

Pour amener le coup de 1, il faut 2 coups de banque ; pour amener le coup de 2, il

faut 4 coups de banque; en d'autres termes :

Le coup de	1	revient tous les.....	2	coups de banque.
—	2	—	4	—
—	3	—	8	—
—	4	—	16	—
—	5	—	32	—
—	6	—	64	—
—	7	—	128	—
—	8	—	256	—
—	9	—	512	—
—	10	—	1,024	—
—	11	—	2,048	—
—	12	—	4,096	—
—	13	—	8,192	—
—	14	—	16,384	—
—	15	—	32,768	—
—	16	—	65,536	—
—	17	—	131,072	—
—	18	—	262,144	—
—	19	—	524,288	—
—	20	—	1,048,576	—

Par coup de banque il faut entendre ici soit une intermittence, soit une série.

Voilà toute la théorie des jeux de hasard, et cette théorie est basée sur une expérience

de plus d'un milliard de coups ; c'est assez dire qu'elle est incontestable et inattaquable. Depuis l'origine des jeux de hasard, cette théorie n'a pas été une seule fois démentie par la pratique, et les coups de la Roulette et du Trente-et-quarante en sont la constante application. Jamais, dans aucun autre cas, la pratique n'a été en aussi parfait accord avec la théorie ; jamais, c'est trop dire, car il y a une exception, elle est unique : nous voulons parler de la théorie des hasards de la vie, dont l'accord avec la pratique ne s'est jamais démenti depuis le commencement du monde.

Voyez Rome, Rome elle-même, qui s'ap-

pelait hier encore la Ville Éternelle, et qui demain.....

Messieurs, faites votre jeu!
Messieurs, rien ne va plus, le jeu est fait...
pour Rome!

Depuis dix-huit siècles il n'y a pas eu équilibre entre les parties gagnées et les parties perdues par Rome, la ville des Césars et des Papes. L'équilibre a été rompu au contraire d'une façon inouïe, d'après les traditions écrites ou verbales de tous les joueurs. La ville maîtresse du monde, la ville qui, après avoir dominé l'univers par la force, l'a dominé par la foi, a perdu bien rarement. L'écart en sa faveur est resté et restera sans exemple

dans la mémoire des hommes. La pensée de la réaction nous terrifie.

Pour que l'équilibre se rétablisse, que de malheurs, que de hontes, que de misères doivent t'accabler, ô Rome, la Ville Éternelle !

Ce nom, la Ville Éternelle, consacré par les siècles, lui a peut-être été donné par Dieu lui-même, qui a voulu la placer en dehors de la loi universelle de l'équilibre. Puissions-nous dire vrai ! car la réaction proportionnée à cette fortune prodigieuse, sans exemple dans le passé et sans seconde dans l'avenir, nous la voyions toute prête dans la main du croupier, dans cette *taille* que le Diable avait coupée ; nous voyions la Rome auguste, la Rome divine, devenir la proie d'un

Garibaldi, et la capitale de celui que celui-là a nommé le Roi galant homme, et que la postérité appellera.... Mais ne devançons pas le verdict de la postérité : d'ailleurs la mesure des trahisons, des violences, des iniquités de toutes sortes, n'est pas comble; Rome est encore Rome.

Refait! refait simple, après!

O cruelle attente! Hâtez-vous donc, croupier de l'enfer : n'entendez-vous pas les cœurs battre à l'unisson dans deux cent millions de poitrines? La moitié des hommes qui couvrent le globe attend l'arrêt du sort....

Mais une voix nous dit : La Ville Éternelle

ne périra pas. N'a-t-elle pas été déjà plusieurs fois prise, pillée et saccagée par les barbares ? N'a-t-elle pas vu ses Papes chassés ou prisonniers ? Tristes intermittences de deuil ! Eh bien ! Rome et la papauté sont restées debout, malgré les barbares, malgré les conquérants et les despotes, et les royaumes et les empires ont disparu autour d'elles. Prends courage, saint Evêque de Rome, ton siége paraît chanceler, mais avant qu'il tombe, s'il tombe jamais, bien des édifices, bien des royaumes et des empires de ce monde crouleront et couvriront la terre de leurs ruines.

Si l'équilibre semble hésiter à se rétablir

dans les destinées de Rome, combien, au contraire, il apparaît juste, précis, fatal, dans les destinées du peuple romain ! Montesquieu a voulu rendre un solennel hommage à la toute-puissance de la loi de l'équilibre quand il a intitulé son chef-d'œuvre : *Grandeur et décadence des Romains;* car ce titre est synonyme de celui-ci : « Histoire des écarts et des réactions remarquables, dans la grande partie jouée par les Romains. »

Tous ceux qui s'intéressent au *jeu* de la France ont lu le grand ouvrage intitulé : *Victoires, conquêtes, — revers, désastres et guerres civiles des Français, de 1792 à 1815.* Les auteurs de ce livre auraient mieux fait de dire simplement : « *Veines* et

déveines des Français, de 1792 à 1815. »

Celui qui écrira l'histoire de l'Angleterre, dans une cinquantaine d'années, pourra intituler son livre : « Histoire de la puissance et de la ruine de l'Angleterre » ; ou bien : « Élévation et chute de l'Empire Britannique » ; ou, en s'inspirant mieux de la loi de l'équilibre : « Chances et *méchances* de l'Angleterre » ; ou tout simplement : « L'Angleterre conquise. »

Le système des écarts et des réactions reçoit une application digne de remarque dans les destinées de l'Espagne. Au temps d'Isabelle la Catholique, l'Espagne a eu une veine de gloire miraculeuse ; sous Isabelle l'Indi-

férente, ce noble pays rembourse à la Fortune toutes les avances qu'il en avait reçues.

Le Portugal n'offre pas un exemple moins frappant des inévitables retours de la fortune. Il suffit de comparer le Portugal du XVe et du XVIe siècle et le Portugal devenu l'humble vassal de l'Angleterre.

Les Etats-Unis d'Amérique, malgré une chance incroyable, n'ont pu se soustraire à la loi de l'équilibre : les plus vieux croupiers commençaient à croire que Napoléon pourrait bien avoir eu raison, et que le calcul allait *forcer* l'équilibre, quand la séparation des Etats du Sud les a fait revenir de leurs doutes absurdes sur le caractère universel,

immuable et éternel de la loi qui préside aux destinées des hommes, des villes, des nations, de l'univers entier, et spécialement aux jeux de hasard, auxquels il est temps de revenir.

On pourrait croire que nous n'avons fait cette longue digression que pour retarder le moment de nous prendre corps à corps avec les *martingaleurs*, soi-disant les plus redoutables adversaires des banques de jeu. Erreur ! double erreur ! Et d'abord, les banques ne redoutent pas du tout les *martingaleurs* ; elles ne font, au contraire, à personne un plus tendre accueil qu'au joueur à la martingale ; celui-ci est leur enfant pro-

digue, elles le reçoivent à toute heure, la caisse et les bras ouverts ; et, en second lieu, il n'y a point de système plus facile à battre en brèche et à ruiner que celui de la martingale.

Si le nombre faisait la force au jeu, à la bonne heure, les *martingaleurs* pourraient être à craindre, parce qu'ils forment sans contredit la classe de joueurs la plus nombreuse. Leur système est, en effet, celui de la plus grande partie des débutants, qui ne le rejettent qu'après que l'expérience leur en a démontré la fausseté ; et, comme l'expérience ne dessille les yeux à la plupart des joueurs que quand il ne leur reste plus une seule pièce, il s'ensuit que l'immense

majorité des individus qui se sont approchés des tables de jeu n'a jamais essayé d'autre système que celui de la martingale.

Ah ! c'est qu'il est bien séduisant ! on gagne à tous les coups, ou peu s'en faut. Il est vrai qu'on ne gagne qu'une pièce à la fois ; mais, outre que cette pièce peut être plus ou moins forte, au gré ou suivant les moyens des joueurs, un gain répété presque deux fois par minute finit par faire de grosses sommes.

Eh quoi ! si le hasard cessait d'être le hasard, c'est-à-dire s'il n'obéissait plus à la loi de l'équilibre, il n'y aurait pour s'enrichir aucun moyen plus sûr ni plus rapide que le jeu de la martingale ; mais l'équilibre fatal est là, et il rend au croupier, en un

seul coup, toutes les pièces gagnées péniblement une à une par le ponte, qui déjà voyait avec satisfaction s'élever devant lui les piles de florins et de frédéricks.

M. G. Grégoire a eu donc bien raison de dire que « sans doute on peut, avec de gros capitaux, obtenir momentanément des avantages de quelque importance, que la difficulté n'est pas là, qu'elle est tout entière de conserver et fortifier ces avantages. »

Il n'y a rien de plus simple que le jeu de la martingale : je joue une pièce, je la perds ; j'en joue deux, je les perds ; j'en mets quatre : si je gagne, c'est une pièce de bénéfice ; si je perds, je mets 8 pièces sur le tapis, puis 16, puis 32, puis 64, puis 128 ; je *pousse*

même jusqu'à 256. Si je gagne à 256, comme j'ai perdu déjà 255 pièces, je n'ai encore qu'une pièce de bénéfice. Si j'avais perdu à 256, et que je me fusse arrêté là, j'aurais éprouvé une perte totale de 511 pièces. Mais je n'ai pas perdu : en poussant la martingale aussi loin, pouvais-je perdre ? Non, c'était impossible, d'autant plus qu'au lieu de commencer à jouer après le coup de 1, j'avais prudemment attendu une passe de 4.

Noir étant sorti pour la 4ᵉ fois, j'avais mis 1 pièce à rouge.
— 5ᵉ — — 2 —
— 6ᵉ — — 4 —
— 7ᵉ — — 8 —
— 8ᵉ — — 16 —
— 9ᵉ — — 32 —
— 10ᵉ — — 64 —
— 11ᵉ — — 128 —
— 12ᵉ — — 256 —

Total de mes mises. 511 pièces.

Rouge sort au 13ᵉ coup, j'ai gagné. J'ai risqué, il est vrai, 511 pièces, mais en définitive j'ai gagné, et mon bénéfice net est de — une pièce !

Je gagne ainsi à tout coup, tantôt à ma première mise, tantôt à ma seconde ; il est très-rare que je pousse jusqu'au chiffre de 128, et deux fois seulement j'ai risqué 256 pièces d'un coup pour en regagner une.

Par ce système si simple, simple comme tout ce qui est inspiré par le génie, je gagne inévitablement tous les coups de 4, 5, 6, 7, 8, 9, 10, 11 et 12. Peu m'importent les autres ! Est-ce la peine de les compter ?

Qui m'empêcherait, d'ailleurs, de pousser ma martingale plus haut, de manière à m'assurer tous, tous les coups ? — Qui ? vous-

même d'abord : vous n'oseriez pas. Quelles que soient votre confiance et votre audace, un sentiment dont vous ne vous rendez pas compte, mais qui est aussi impérieux que l'instinct de la conservation, vous arrête, à l'idée de risquer deux ou trois mille pièces pour en regagner une.

Qui donc mettrait encore obstacle à votre entraînement? — La Banque, qui a établi le maximum des mises, non pas comme un garde-fou dans l'intérêt des joueurs, mais comme un rempart pour sa propre défense. Ce maximum varie, suivant les banques de jeu, du chiffre de 2,000 francs à celui de 12,000. Ainsi, il suffirait de pousser la martingale 2 ou 3 coups de plus pour rencontrer l'obstacle du maximum, en supposant même

que le joueur se soit tenu pour sa première pièce au minimum des mises, qui est en général d'un florin (2 fr. 10 c.) à la Roulette, et de deux florins (4 fr. 20 c.) au Trente-et-quarante.

La marche de la martingale est lente, mais elle est si sûre ! Voyez ! nous avons déjà devant nous 511 pièces, gagnées une à une.

Un nouveau coup de 4 se présente : le *martingaleur* met avec assurance une pièce sur la couleur opposée, puis 2, puis 4, 8, 16, 32, 64, 128, 256 enfin. A 128, la main tremble; à 256, le cœur bat. Le joueur est convenu d'avance avec lui-même qu'il ne dépassera pas ce nombre. C'est juste 511 pièces

qu'il risque pour en gagner une, mais le risque qu'il court n'est pas grand, la couleur a déjà passé 12 fois, elle ne passera pas un coup de plus.

Et pourquoi non ?

Puisque les coups de 13, de 14 et au delà réunis sont égaux aux coups de 12, puisque les coups de 13 ne leur sont inférieurs en nombre que de moitié, pourquoi les passes s'arrêteraient-elles invariablement au chiffre 12 ?

Le joueur a déjà poussé deux fois avec succès sa martingale jusqu'à 256 pièces ; eh bien ! il y a à parier 2 contre 1 qu'à la troisième fois il sautera.

Il saute, en effet, et le croupier ramasse les 256 pièces, qui font avec celles déjà per-

dues un total de 511, juste égal à celui de son gain.

Un proverbe dit : *Qui ne gagne perd;* cela est vrai surtout dans les maisons de jeu, où la banque ne cesse jamais d'user de tous ses droits.

C'était prévu, c'était immanquable, c'était écrit dans la théorie des coups de jeu ; mais le joueur novice avait besoin de cette leçon pour être convaincu, si un joueur peut l'être jamais.

Celui qui vient de perdre 511 pièces d'un coup, se dira : « J'ai commencé trop tôt en jouant après le coup de 4; attendons le coup de 6. *Pour le coup* je ne sauterai plus. »

Nouvelle illusion; qu'une passe de 15 fait

bientôt évanouir ! Bientôt, c'est trop dire, car, le coup de 6 ne revenant en moyenne que tous les 128 coups de jeu, le ponte qui attendra une passe de 6 ne jouera pas dix fois par jour, en supposant même qu'il pique la carte depuis l'ouverture de la séance jusqu'à l'heure où le croupier annoncera les trois derniers coups.

Et quel métier plus fastidieux, plus abrutissant, que celui de piquer des cartes plusieurs heures de suite ! Si encore la patience, l'anéantissement volontaire de l'être moral et intellectuel que ce métier exige, devaient être récompensés, on comprendrait jusqu'à un certain point l'assiduité des joueurs qui retiennent dès le matin leurs places autour du tapis vert.

Mais non! qu'on suive les coups ou qu'on ne les suive pas, le résultat est toujours le même, puisque chaque coup est indépendant de celui qui précède, et qu'il n'y a jamais une raison de plus ni une raison de moins pour que la couleur change ou ne change pas.

Et ce n'est pas seulement un métier fastidieux et abrutissant que celui qui consiste à s'asseoir à la droite ou à la gauche d'un croupier pour piquer une carte, mais encore c'est le métier le plus dangereux de tous. Une fois assis et appliqué à sa besogne, le joueur ne s'appartient plus; il appartient désormais, corps, âme et portefeuille, à la banque; il ne quittera la place qu'après avoir tout perdu. Il aura beau gagner des

sommes considérables, il ne parviendra pas à ébranler la douce quiétude du chef de partie, qui sait d'avance que toutes ces sommes reviendront à la banque avant la fin du jour.

Un seul joueur serait capable d'inspirer quelque crainte au chef de partie : c'est celui qui se présenterait au tapis en se disant : « *A tout perdre il n'y a qu'un coup périlleux*, et *Les plus courtes folies sont les meilleures* [1] ; jouons donc tout d'une fois, et, quoi qu'il arrive, retirons-nous aussitôt. » Mais où trouver un tel joueur? Il faudrait une grande force d'âme pour suivre le dessein de se retirer après un coup de gain, et la force d'âme n'est pas la vertu des joueurs.

[1] Proverbes.

Aussi les banques ont-elles rarement lieu de trembler.

Un homme entr'ouvre la porte d'un cabaret, il demande un verre de vin, il l'avale tout d'un trait, il jette son argent sur le comptoir et se retire en courant. « Voilà une mauvaise pratique », dit l'hôte. « Voilà un homme qui ne risque pas de perdre sa raison », lui répondrons-nous.

Quelques instants après, un autre homme arrive. Celui-ci ne boit pas au pied levé; il s'assied près d'une table, demande du vin, boit un premier verre doucement, à petites gorgées, il déguste; en dégustant il s'excite le palais, il éprouve le besoin de boire encore, il rappelle l'hôte à plusieurs reprises pour lui demander du vin. « Cet homme est

une bonne pratique », pense l'hôte ; et l'hôte a raison, car plus on boit, plus on veut boire, et cet homme ne quittera sa place qu'après avoir perdu toute sa raison.

Le joueur assis et le joueur au pied levé ressemblent absolument à ces deux hommes. Or, pour jouer la martingale, il faut piquer la carte, et, par conséquent, s'asseoir ; donc le martingaleur est un joueur perdu. Lors même que les coups de gains et les coups de pertes se balancent exactement, les droits des refaits de 31 ou des zéros, qui se prélèvent avec régularité, creusent insensiblement les poches les mieux garnies, aussi sûrement que l'eau, en tombant goutte à goutte, creuse les rochers les plus durs.

Les partisans de la martingale ne la poussent pas ordinairement jusqu'à 256 pièces; la plupart se contentent de jouer 1, 2, 4, 8. Quand ils sautent, ils ne perdent que 15 pièces, mais il est vrai de dire qu'ils sautent tous les 15 coups; ils peuvent gagner 15 fois de suite une pièce, mais au 16° coup (en moyenne, bien entendu) ils sont certains de perdre 15 pièces en une fois.

Dans les passes élevées, comme celles au delà de 12, la progression peut ne pas paraître aussi symétrique entre les divers coups; ce n'est qu'une fausse apparence. Plus les passes sont élevées, plus elles sont rares; plus, par conséquent, le nombre des coups de banque doit être considérable pour

servir de base à une comparaison. Mais il est évident que les coups de 12, de 15, de 20, sont exactement les uns par rapport aux autres dans la même proportion que les coups de 1, 2, 3, etc.

Le joueur qui ne voudrait attaquer qu'après le coup de 12, et qui martingalerait 4 fois, 1, 2, 4, 8, sauterait donc tout aussi souvent que s'il jouait immédiatement après le coup de 1 ; il sauterait tous les 15 coups. Seulement il ferait bien d'acheter une maison ou au moins de louer un appartement à l'année près de la maison de jeu, et en outre de prendre un pointeur à gages, vu la rareté des coups de 12.

C'est ici l'occasion de prévenir les joueurs

qu'on trouve sur place des gens faisant le métier de pointeur ou piqueur de cartes. C'est un métier fort peu considéré, mais en revanche très-pratiqué. Certains joueurs ont leurs pointeurs au tapis vert, comme certains chasseurs ont leurs porte-carnier à la chasse, et on peut dire en toute vérité, en parlant de ces joueurs et de ces chasseurs, que ceux qui font le plus d'embarras ne font pas le plus de besogne.

C'est un spectacle bien curieux que celui que présentent le joueur et son pointeur. Celui-ci a reçu l'ordre de piquer tous les coups, et de prévenir son maître à chaque passe de.... Cette passe arrive, le pointeur avertit, le maître place sa mise sur la couleur, le coup est annoncé, la mise est ramassée par le râ-

teau; le pointeur continue, le joueur attend de nouveau son avis ; la même passe revient, le pointeur prévient son maître, celui-ci joue... Ce serait comique, si cela n'était pas si pitoyable.

La martingale est, comme nous l'avons dit, le jeu des débutants. Ceux qui ont souvent essuyé le feu de la Roulette et du Trente-et-quarante ne veulent plus en entendre parler ; ils ont pour la martingale à peu près le même mépris que les joueurs sérieux du Trente-et-quarante ont pour la Roulette.

Nous pouvons dire, en passant, que ce mépris de la Roulette et de ses puériles combinaisons est assez bien fondé. Si l'on entrait

dans une salle de jeu simplement pour s'amuser, nul doute que la Roulette n'emportât les suffrages, car le jeu sur les numéros, sur les douzaines et sur les colonnes, est bien plus récréatif que le jeu du Trente-et-quarante ; et même le tournoiement de la bille et du cylindre peut aussi amuser les femmes et les grands enfants. Mais comme en général on ne va risquer son argent que pour tâcher d'en gagner davantage, et comme il suffit de connaître la première règle de l'arithmétique pour se rendre compte des désavantages de la Roulette, où les mises placées sur les numéros sont acquises à la banque tous les 19 coups à Bade et à Spa, et tous les 37 coups à Hombourg et à Wiesbaden, on s'expliquera sans peine le souverain mépris

qu'inspirent aux joueurs sérieux du Trente-et-quarante la Roulette et ses partisans.

Comme nous ne faisons point un grand cas même des joueurs prétendus sérieux du Trente-et-quarante, nous n'aurons pas plus d'indulgence qu'eux pour les joueurs de la Roulette, et nous allons reprendre tout de suite l'examen du système que les habiles opposent à celui de la martingale.

Ce système, le seul vrai, le seul infaillible, disent les habiles, consiste à laisser *martingaler la banque*. C'est bien tout le contraire du système précédent. Après force désastres, on a reconnu que risquer 500 pièces pour en gagner une est un acte de folie; on s'est dit que risquer une pièce pour en gagner 500

serait un coup de maître ; qu'il fallait donc renoncer absolument aux martingales lentes ou vives, et faire martingaler la banque elle-même, en laissant doubler les mises à chaque coup de gain, jusqu'à la rencontre d'une série élevée, d'une passe de 8, par exemple. De cette manière on ne perdra jamais qu'une pièce à la fois, et, quand on rencontrera cette bienheureuse passe, on gagnera deux ou trois cents fois sa mise.

Pour paraître plus rationnel et plus prudent que le jeu de la martingale, ce système ne vaut pas mieux. L'inexorable équilibre des coups vient encore réduire à néant tous les calculs et toutes les illusions des joueurs.

La différence qu'il y a entre le martingaleur

et le chercheur de séries, c'est que le premier perd d'un coup toutes les pièces gagnées une à une, et que le second est obligé, pour trouver une passe, de dépenser autant de pièces que le croupier lui en comptera à l'arrivée de cette passe. Et, comme nous l'avons déjà dit, « si le jeu est égal, on n'y fait rien ; s'il ne l'est pas, on paie le surplus [1] ». Ce surplus, ce sont les zéros à la Roulette et le refait de 31 au Trente-et-quarante.

Pour donner aux chercheurs de séries une instruction rationnelle aussi complète que possible, pour leur démontrer, les preuves à

[1] Dusaulx.

la main, la fausseté de leur système, nous sommes obligé de leur rappeler que

Pour amener un coup de	il faut	coups de banque.
1	—	2
2	—	4
3	—	8
4	—	16
5	—	32
6	—	64
7	—	128
8	—	256
9	—	512
10	—	1,024
11	—	2,048
12	—	4,096
13	—	8,192
14	—	16,384
15	—	32,768

Les coups de banque qui amènent les séries se décomposent de la manière suivante :

1º Pour amener une série de 2 il faut 2 coups de 1

2º	—	3 —	4 —	1
			2 —	2
			6	
3º	—	4 —	8 —	1
			4 —	2
			2 —	3
			14	
4º	—	5 —	16 —	1
			8 —	2
			4 —	3
			2 —	4
			30	
5º	—	6 —	32 —	1
			16 —	2
			8 —	3
			4 —	4
			2 —	5
			62	
6º	—	7 —	64 —	1
			32 —	2
			16 —	3
			8 —	4
			4 —	5
			2 —	6
			126	
7º	—	8 —	128 —	1
			64 —	2
			32 —	3
			16 —	4
			8 —	5
			4 —	6
			2 —	7
			254	

Il est inutile de multiplier davantage les exemples d'une règle générale, sans exception.

Nous supposons maintenant que le chercheur de séries ait choisi la passe de 8.

Nous savons que le coup de 8 revient tous les 256 coups, qui se décomposent ainsi : 254 coups de 1 à 7, 1 coup de 8 et 1 coup au-delà.

En mettant une pièce à chaque changement de couleur, pour rencontrer une passe de 8 ou au-delà, il est clair qu'en perdant tous les coups de 1 à 7, je perdrai 254 pièces.

Voyons maintenant ce que je gagnerai quand je rencontrerai une passe de 8 ou au-delà.

Noir vient de sortir après une série de rouge, je mets une pièce à noir, en procédant ainsi :

1er coup de noir, je mets 1 pièce ; noir sort pour la 2e fois, je gagne 1 pièce. Je laisse ma mise et mon gain, total 2 — 3e — 2 —
— 4 — 4e — 4 —
— 8 — 5e — 8 —
— 16 — 6e — 16 —
— 32 — 7e — 32 —
— 64 — 8e — 64 —

Total. 127 pièces

Quand noir a passé 8 fois, je gagne donc 127 pièces ; comme il y a une passe de 8 et une passe au-delà tous les 256 coups, je gagnerai 2 fois 127 pièces, soit 254, juste le même nombre de pièces que j'avais perdues avant de trouver ma passe de 8 : donc mon bénéfice se réduit à zéro.

13.

Mais, direz-vous, si j'avais laissé ma mise une fois de plus, j'aurais *peut-être* rencontré une passe de 9. Soit, laissez votre mise; mais comme la passe de 9 ne se rencontre que tous les 512 coups, vous remettez tout en question.

Cherchez une passe de 4, de 6, de 9, de 12, comme il vous plaira, vous n'échapperez pas à la loi qui préside aux coups de jeu.

Martingaler soi-même ou laisser martingaler la banque sont deux systèmes qui se valent, et les chercheurs de séries ne sont pas de plus habiles gens que les martingaleurs ordinaires.

Mais Napoléon a pourtant dit que les banques de jeu seraient vaincues par le calcul!

Hé! Napoléon a dit bien d'autres choses qui n'avaient pas le sens commun. Croyez-vous, par hasard, à sa prédiction sur la prochaine transformation de l'Europe? La voyez-vous prête à devenir républicaine ou cosaque? L'avènement de Napoléon III n'a-t-il pas donné d'avance un démenti à cette prédiction?

Malgré cet avènement, croyez encore, si bon vous semble, à l'accomplissement prochain de la prédiction de Napoléon, mais gardez-vous de croire que le calcul puisse jamais triompher du hasard. Ecoutez plutôt les leçons de l'instruction rationnelle, qui doit vous avoir appris, au terme où nous sommes arrivé, que *se livrer aux jeux de*

hasard, c'est perdre son temps et son argent.(1) *!*

Quelques joueurs, dont les recherches et les tentatives prouvent au moins qu'ils ont acquis une certaine dose d'expérience, ou plutôt une certaine conviction de l'inutilité de toutes les attaques ordinaires, ont ouvert une autre route.

Au lieu de jouer sur les coups simples, ils ont imaginé de jouer sur les figures. Nous allons encore donner une idée de ce système, en abrégeant autant que possible cette dernière démonstration, qui nous paraît au moins

(1) Avant-propos.

superflue après toutes les preuves que nous avons déjà données de l'admirable équilibre des coups de jeu.

Prenons pour exemple le coup de 2.

Ces joueurs ont dit : « Nous parions qu'il y a plus de coups de 2 en intermittence que de coups de 2 en série, et, par conséquent, toutes les fois qu'un coup de 2 se présentera, nous jouerons à l'inverse, en pariant que ce coup de 2 ne sera pas suivi d'un autre coup de 2. »

Vous faites fausse route, Messieurs ; vous errez comme les joueurs les plus simples d'esprit. Vous n'avez apparemment jamais suivi

— 230 —

sur le tapis vert la marche des coups de 2 ; voici l'ordre immuable de cette marche :

	N.	R.
Sur 500 coups de 2		
1° 250 coups finissent ainsi :		
2° 125 —		
3° 125 —		
Sur 125 coups doubles de 2		
1° 62 coups finissent ainsi :		
2° 31 —		
3° 31 —		

Sur 31 coups triples de 2
1° 16 coups finissent ainsi :

2° 8 —

3° 8 —

Sur 8 coups quadruples de 2
1°. 4 coups finissent ainsi :

2° 2 —

3° 2 —

Nous avons naturellement négligé une ou deux fractions, et nous croyons inutile de continuer notre exemple au-delà de la figure de 4 coups de 2, quoiqu'il ne soit pas rare de voir 5 coups, 6 coups de 2, et même plus, à la suite.

Examinons maintenant quel pourra être le résultat d'une attaque contre le coup de 2.

Si je parie qu'un coup de 2 ne sera pas suivi d'un autre coup semblable, et que je me contente de jouer un coup, il y aura égalité entre les gains et les pertes. Je gagnerai 250 fois en jouant à l'inverse de la couleur qui est sortie après le coup de 2, et je perdrai dans le même cas 250 fois.

Si au contraire je joue 2 coups en martingalant (1, 2), je gagnerai trois fois sur

quatre; mais le quatrième coup je perdrai 3 pièces.

Exemple : noir est sorti 2 fois, le coup suivant est rouge : je joue à l'inverse, je mets 1 pièce à noir, espérant que le coup de 2 finira par une intermittence; mais c'est rouge qui sort. Que faire? je mets 2 pièces à rouge, espérant que le coup de 2 finira par une plus forte série : c'est noir qui sort, j'ai perdu 3 pièces. Ce mécompte se renouvelle 125 fois sur 500 coups, et me cause une perte de 375 pièces; comme, d'un autre côté, je gagne à mon premier coup de jeu 250 pièces, et à mon second coup (en martingalant) 125 pièces, j'arrive à une balance parfaitement exacte.

C'est le résultat inévitable de la théorie

des coups de 2, qui se rencontrent tous les 4 coups.

Nous pourrions faire la même preuve de l'inutilité de toutes les attaques contre les coups de 3 en intermittence ou en série, de même que contre les coups de 4, de 5, etc.; mais les explications que nous avons déjà données sur les différents systèmes dépassent de beaucoup la portée de l'esprit de spéculation de la plus grande partie des joueurs, de ceux surtout qui ne sont joueurs ni par passion ni par désœuvrement.

Nous adressons nos leçons d'instruction rationnelle plus particulièrement aux hommes qui sont venus chercher fortune au jeu par découragement, par paresse, par lâcheté ou

par cupidité. La plupart sont tout à fait ignorants même des premières règles du jeu ; les lignes tracées sur le tapis vert sont pour eux de véritables hiéroglyphes, et ils ne savent pas comment placer leurs mises.

Les imprudents ! ils n'ont jamais brûlé une amorce, et ils osent affronter les terribles coups de feu de la Roulette et du Trente-et-quarante, dont on peut dire, en imitant mal une phrase éloquente de l'illustre évêque d'Orléans [1] : « Faites le compte des coups du Trente-et-quarante et de la Roulette et celui des morts et des blessés : il y a eu

[1] « Faites le compte des bombes et celui des suffrages : le Piémont a plus lancé de bombes qu'il n'a recueilli de voix. »

plus de morts et de blessés que de coups de jeu. »

Nous allons finir par où nous aurions dû commencer, nous allons dire quelques mots des joueurs d'inspiration.

L'homme qui joue d'inspiration n'est pas moins imprudent que le marin qui s'embarque sans boussole. La témérité de celui-ci ne doit pas faire plus pitié que la folie de celui-là : car le marin pourra, par aventure, arriver à bon port avant d'avoir épuisé sa provision de biscuit, tandis que le joueur ne peut manquer de perdre toutes ses ressources, sans jamais atteindre au but qu'il s'est proposé. Oui, il est moins dangereux de s'aventurer sur les mers sans carte et sans boussole

que d'aborder le tapis vert sans un système quelconque ; oui, le sort du marin livré, au milieu des mers, à l'incertitude des distances, des vents et des courants, et à la merci des tempêtes, est moins redoutable que celui du joueur qui affronte le tapis vert sans avoir aucun plan d'attaque et de défense bien arrêté. Ce n'est pas qu'on puisse jamais espérer de forcer le hasard, qui est absolument inexpugnable, comme nous croyons l'avoir démontré ; mais un plan plus ou moins bien conçu met du moins celui qui l'observe à l'abri des entraînements inséparables du *jeu d'inspiration*. Avec un plan, le trouble et la timidité que causent des pertes redoublées, et la confiance et l'audace qu'inspire le succès, n'ont plus d'influence

sur la conduite du joueur ; enfin, un plan a surtout l'avantage de prolonger la lutte de quelques instants, et, si courts que soient ces instants, qui peut répondre qu'un éclair de raison ne traversera pas l'esprit du joueur, et ne lui fera pas lever le siége avant d'avoir fait donner sa réserve ?

Il est mille fois moins imprudent que le *joueur d'inspiration*, le capitaine qui, arrivé par une nuit obscure sous les murs d'une citadelle dont il veut s'emparer, donne immédiatement à ses soldats l'ordre de l'assaut. Il n'a point reconnu les abords de la place ; les troupes n'ont ni abri ni retranchement, il ne s'est même pas rendu compte des munitions dont il peut disposer pour soutenir le feu contre l'ennemi. A sa voix, ses soldats se

jettent tête baissée, en véritables enfants perdus, contre les murailles de la citadelle, et en quelques moments ils sont foudroyés par les feux de la place ; ils payent tous de leur vie la folle et téméraire impatience de leur chef. Oui, ceux qui jouent d'inspiration sont mille fois plus imprudents que ce capitaine, parce qu'ils ne peuvent même pas avoir l'espérance de surprendre l'ennemi, ni la chance, si incertaine qu'elle soit, de le prendre par son côté faible.

L'ennemi du joueur est toujours sur le qui-vive, et il n'a aucun côté plus faible que l'autre ; ses remparts sont armés du terrible refait de 31, du zéro meurtrier et du foudroyant double zéro, dont les coups redoublés déciment, rompent et anéantissent les

bataillons d'écus les plus forts et les plus nombreux ; de telles armes portent aussi juste que les canons rayés que l'armée française a fait tonner à Magenta et à Solférino, et elles sont d'un usage plus sûr et plus durable que ces fameux canons Armstrong, qui ont fait tant de bruit et si peu de mal, et qui ont été tant vantés d'abord et puis tant décriés, parce que leur feu, dit-on, ne dure pas plus long-temps qu'un feu de paille ; après quelques coups ils sont hors de service ; et, au dire des Anglais désappointés, ces bouches à feu de courte haleine ont tous les défauts, excepté celui de faire long feu.

Outre l'artillerie formidable du 31 et des zéros, l'ennemi du joueur d'inspiration a des auxiliaires qui font leurs preuves de fidélité

et de dévouement dès que la bataille est bien engagée ; plus la lutte devient vive, plus l'intervention de ces auxiliaires se fait sentir ; elle suffirait à décider de la victoire ; grâce à elle, le 31 et les zéros deviennent des armes de luxe. Certes, ce sont là de bons et précieux alliés, qui ne ressemblent point du tout aux Saxons, dont la conduite à la bataille de Leipsick donnera cours à ce dicton : *Alliés comme les Saxons,* ce qui signifie alliés jusqu'aux coups de fusil, alliés jusqu'au danger, comme on disait déjà dans un autre cas et dans un sens différent : *Ami jusqu'à la bourse.*

Les auxiliaires des croupiers sont de l'espèce la plus dangereuse, car ils s'introduisent, par ruse ou par violence, dans les

lignes des *joueurs d'inspiration*, et jettent dans leurs rangs un désordre effroyable, qui se traduit par une panique exagérée ou par une confiance qui touche à la folie. Dans l'un ou l'autre cas, le joueur troublé n'a plus *assez de force pour suivre toute sa raison* [1].

« S'il gagne, il veut gagner encore ; s'il perd, il se flatte d'avoir épuisé le malheur... L'envie de réparer un premier dommage en attire d'autres qui sont à la fin irréparables... Tôt ou tard, ils sont timides ou téméraires à contre-temps, et, perdant ainsi la tête, se livrant au pur hasard, ils s'abandonnent enfin à toutes les impulsions [2]... »

(1) De La Rochefoucauld.
(2) Dusaulx.

Tandis que l'esprit du joueur flotte sans cesse entre la timidité et l'audace, tandis que sa main agit tantôt avec une précipitation fiévreuse, tantôt avec une lenteur inopportune, tandis que la crainte, qui fait *gagner par écus et rehasarder par liards*, l'entraîne à sa perte, et que le désespoir, qui le jette dans l'autre extrémité, le précipite à sa ruine, le croupier reste ferme et impassible comme le dieu Terme.

Comment un *ponte* jouant d'inspiration, c'est-à-dire cédant à tous les caprices de son esprit, et devenu le jouet de toutes les faiblesses de son cœur, qui se compliquent toujours de quelques idées superstitieuses, pourrait-il lutter à armes égales contre cette machine sans âme, sans cœur et sans esprit,

qui taille cent coups et lance la bille cent fois à l'heure, et qu'on appelle un *croupier !* Pour lutter contre un pareil adversaire, il faut commencer par le priver de ses auxiliaires les plus dangereux, et comme les auxiliaires du croupier sont nos propres passions, il faut mettre à celles-ci de solides entraves, il faut en un mot se soumettre à l'application rigoureuse d'un système. Si mauvais que soit ce système, il ne ruinera pas plus vite le joueur que le jeu d'inspiration.

Si le joueur ne veut pas absolument se soumettre à suivre un système arrêté d'avance, il y a encore un moyen préférable au jeu d'inspiration, qui est le pire de tous les jeux.

Ce moyen, nous n'oserions pas l'indiquer si nous ne nous adressions en ce moment à des hommes disposés à préférer, pour s'enrichir, les jeux de hasard aux travaux honnêtes, sans se soucier qu'*il n'y a de salaires légitimes que pour les talents utiles* [1]. De tels hommes ne sont pas délicats sur les moyens, et on peut présumer qu'ils sont déjà familiarisés avec la honte. Ce moyen consiste à... se griser, à noyer sa raison dans le champagne ou dans le vin du Rhin.

Nous ne plaisantons pas, nous exprimons au contraire une opinion très-sérieuse : la Providence a permis, pour prouver la vanité

[1] Dusaulx.

des calculs et des combinaisons dans les jeux de hasard, et pour mettre en lumière la dégradation morale des joueurs de profession, que les hommes privés de leur raison fussent, au jeu, supérieurs aux hommes les plus intelligents et les plus instruits. *Aux innocents les mains pleines*, dit un proverbe ; il est aussi vrai de dire : Aux joueurs abrutis par l'ivresse une supériorité incontestable sur tous les joueurs, et particulièrement sur ceux qui jouent d'inspiration. Celui qui se sera écarté des règles de la sobriété luttera avec moins de désavantage contre les écarts du hasard que celui qui comptera sur l'inspiration pour découvrir *les desseins concertés dans ce Conseil éternel qui renferme*

toutes les causes et tous les effets dans un même ordre (1). Celui qui commencera par perdre la raison avant de se mettre à jouer sera encore plus raisonnable que les hommes ignorants et crédules qui se flattent d'avoir trouvé un système pour gagner dans les jeux de hasard, et son égarement sera bien léger comparé à la folie et à la présomption des *joueurs d'inspiration.*

Ainsi le meilleur moyen de lutter contre les écarts et les réactions à travers lesquels le hasard retrouve toujours son équilibre, c'est de débuter par un grand écart... hors

(1) Bossuet.

des voies de la tempérance, et par perdre soi-même l'équilibre.

C'est humiliant pour les joueurs à systèmes et pour les joueurs d'inspiration, mais c'est la vérité !

Si jamais, ce qu'à Dieu ne plaise ! on autorisait en France l'ouverture d'une maison de jeu, il faudrait donc en même temps relever les cabarets de la défense de donner à boire jusqu'à perte de la raison : une telle défense équivaudrait pour les maisons de jeu à un nouveau droit de banque, puisque le joueur qui abdique entre les mains du débitant de boissons tout son jugement, et avec celui-ci tout sentiment de crainte et d'espérance, a plus d'avantages pour lutter contre

la banque que les joueurs à jeûn, que quelques coups de perte rendent épileptiques, et auxquels le gain tourne la tête bien plus que le champagne et le vin du Rhin ne pourraient le faire.

Qu'est-il besoin d'ajouter à cette dernière critique des jeux de hasard, des joueurs et des maisons de jeux? Elle fera grimacer les croupiers, et sourire les joueurs riches et désœuvrés qui ne cherchent dans le jeu qu'un plaisir et une distraction. Mais peu nous importent les grimaces des uns et les sourires des autres, si nous pouvons retenir sur le bord de l'abîme ceux qui sont pêts à chercher des ressources dans les jeux de hasard.

Si quelques-uns voulaient suivre de

bonne foi le dernier moyen que nous avons indiqué, nous leur dirions : « Tant pis pour
« vous ! Qui veut la fin veut les moyens,
« c'est vrai ! mais aussi, qui se sert d'un
« moyen honteux marche à une fin honteuse !

« Retournez sur vos pas, repoussez de
« votre cœur, comme une faiblesse indigne
« d'un honnête homme, le dessein que vous
« aviez formé de livrer votre jeunesse, votre
« considération, votre avenir, votre position
« sociale, et peut-être votre honneur même,
« aux chances du jeu, et souvenez-vous que
« *le fruit du travail est le plus doux des*
« *plaisirs* (1). »

(1) Vauvenargues.

Lecteur, quel que soit votre jugement sur ce livre, ayez de l'indulgence pour l'auteur, qui n'a été que l'instrument fatal de la *réaction* que devaient nécessairement amener les *écarts* de tant d'écrivains, dont les écrits pourraient bien n'être que des réclames payées par les maisons de jeu.

Pour la confirmation du vrai système des jeux de hasard et des hasards de la vie, et pour la gloire de notre époque, nous souhaitons de voir arriver de même dans les mœurs publiques une réaction proportionnée aux

écarts de l'esprit de spéculation, qui est une si grande cause de démoralisation pour toutes les classes de la société, et dont la passion du jeu, si commune aujourd'hui, est une des conséquences les plus déplorables.

Nous serions heureux de contribuer un peu à cette réaction. Nous ne regretterons pas d'ailleurs d'avoir pris la plume pour écrire sur un tel sujet, si, par nos conseils et par la démonstration du vrai système des jeux de hasard, nous pouvons détourner quelques hommes de cœur de la tentation de courir les chances du jeu, parce que dans de telles entreprises « on engage toujours sa délica-
« tesse, on risque quelquefois son honneur,
« on compromet souvent ses moyens d'exis-
« tence, et qu'il arrive de perdre avec sa dé-

« licatesse, son honneur et ses dernières
« ressources, l'bonneur de tous les siens et
« les moyens d'existence de ceux qui ont le
« droit de compter sur nous. »

FIN.

TABLE.

	Pages.
AVANT-PROPOS	V
Chapitre I. — Origine des jeux de hasard	1
— II. — Les maisons de jeu	19
— III. — Les joueurs	61
— IV. — Le vrai système des jeux de hasard	105